DESIGN

PEOPLE'S LIVELIHOOD AND SOCIETY

设计民生与社会

陈冬亮　海军　编著

本书聚焦为社会生态环境而设计、为地区振兴而设计、为公众生活而设计、为持续生态而设计、为传统延续而设计这五大议题，对 2020 北京国际设计周主论坛各嘉宾的精彩演讲内容进行了提炼和总结，借以记录当代中国设计界的智慧、思维、行动和力量。同时，为了让本书内容更加立体和完整，编者还邀访了诸多具有代表性的专家，整理了他们的观点，并补充了大量国内外典型的实践案例。

本书适合关心设计、热爱设计的各界人士及设计领域的师生、从业者阅读。

图书在版编目（CIP）数据

设计：民生与社会 / 陈冬亮，海军编著. —北京：机械工业出版社，2022.10
ISBN 978-7-111-71772-0

Ⅰ．①设… Ⅱ．①陈… ②海… Ⅲ．①设计 - 文集 Ⅳ．① J06-53

中国版本图书馆 CIP 数据核字（2022）第 186329 号

机械工业出版社（北京市百万庄大街 22 号　邮政编码 100037）
策划编辑：徐　强　　　　　　责任编辑：徐　强
责任校对：史静怡　李　婷　　版式设计：王　旭
责任印制：邬　敏　　　　　　封面设计：王　旭
北京瑞禾彩色印刷有限公司
2023 年 1 月第 1 版第 1 次印刷
170mm×230mm · 13.25 印张 · 194 千字
标准书号：ISBN 978-7-111-71772-0
定价：89.00 元

电话服务　　　　　　　　　网络服务
客服电话：010-88361066　机 工 官 网：www.cmpbook.com
　　　　　010-88379833　机 工 官 博：weibo.com/cmp1952
　　　　　010-68326294　金 书 网：www.golden-book.com
封底无防伪标均为盗版　机工教育服务网：www.cmpedu.com

本书编委会

民生之维的设计

陈冬亮　|　研究员、中国工业设计协会特邀副会长

　　2020 北京国际设计周的主题是"民生之维"，聚焦社会、经济和环境可持续发展中与民生相关的设计问题。

　　设计，普遍认为起源于人类开始制造工具。在历史长河中，我们所赖以生存的物质和精神基础都离不开设计，但是，我们却花了很长的时间去讨论设计如何创造各种类型的商业价值。今天，当世界处于"百年未有之大变局"，特别是面对全球新冠肺炎疫情肆虐和气候变暖的时候，设计在为这些"大变局"中真实问题做出的卓越贡献应该是一种什么样的状态，我们需要反思和批判，才能找准设计今后前进的道路。

　　美国设计理论家维克多·帕帕奈克在 1971 年出版的《为真实的世界设计》一书中发出了设计变革的最强音。他在责难庸俗夸张的美国资本主义文化的同时，认为设计是社会变革的关键推动者，而不只是一个美化样式的工具、一个拉动消费的引擎。他批评设计没有发挥其作为一种政治工具的潜能，去解决全球社会的不平等、地缘政治和悬而未决的环境灾难等问题。他高呼设计师的社会责任，提出设计应该为广大人民服务，不但应该为健康人服务，同时还必须考虑为残疾人服务，设计应

该认真考虑地球的有限资源使用问题，设计应该为保护我们居住的地球服务等。中国学者柳冠中先生也一向提倡"设计是一种处理矛盾和关系的学问，在空前发达的技术刺激下的物欲或被异化了的'创意'必须被人类的道德、伦理与自然生态所约束"。

什么是真实的世界？在全球，整个生态系统正在面临诸多威胁，生物多样性逐渐遭到破坏，土地、森林和海洋不断退化，空气污染日益严重，全球气候变暖且不稳定，自然资源也在持续受损。联合国《2030年可持续发展议程》提出无贫穷、零饥饿、性别平等、经济适用的清洁能源、负责任消费和生产、气候行动等17个发展目标。

为真实的世界设计应该可以理解为弥补世界亟待解决的问题所反映的设计缺失。这些设计包括长期和不可预测的危机设计、大量欠发达地区设计、更多公众生活诉求设计、碳中和生态环境设计、城市更新设计和岌岌可危的传统生活方式设计等。

今天，互联网、人工智能、区块链等技术正深刻影响和改变着我们的生活方式、思维模式，实现2060年"碳中和"的目标已迫在眉睫，我们应该重新审视人类未来的生存和发展，重新思考"以人民为中心"的顶层战略设计思维，让设计从大规模生产、消费、废弃的"有计划废止"，回归到解决问题、构建真实世界社会意义的初心。

《设计：民生与社会》是在2020北京国际设计周主论坛演讲内容的基础上编写的，充实了内容，增加了国内外典型案例。"民生之维：为真实而设计"论坛得到了社会和设计界的积极响应，演讲嘉宾从上海、广东、湖南等全国各地来到北京，有清华大学、中央美院、同济大学和广州美院的资深学者，有10年走过三分之一中国版图的实践者，有从新零售到"心零售"、奉行利他主义的企业家，更有"天

人合用，取用有度"的年轻设计师，他们从设计推动地区和乡村振兴、大流行病和后疫情时代健康设计、面向未来的社区营造、艺术创意融入大众生活和可持续设计的数字实践等"民生之维"的设计思考与实践等方面，分享了"为真实的世界设计"的真知灼见。

众所周知，北京国际设计周由北京市政府和文化旅游部共同主办，从 2009 年创办伊始，已经成功举办 10 余届，主论坛是设计周重要的思想学术板块。我作为设计周的创办人，受组委会之托来策划此次论坛，很高兴邀请到中央美术学院海军教授和我共同来完成这一工作。主论坛在 2020 年能如期在国家大剧院举办算是一件幸事，首先得益于歌华文化发展集团李丹阳总经理和北京国际设计周王昱东董事长出色的组织领导和国家大剧院李志祥副院长的鼎力支持。同时，在《设计：民生与社会》即将出版之际，感谢机械工业出版社的支持，感谢海军老师出色的团队和北京工业设计促进会的同仁，感谢所有为本书付出辛勤工作的朋友。

设计的行动

海 军 | 中央美术学院教授、博士生导师

 2020 年，应北京国际设计周的邀请，我和陈冬亮主任共同策划了 2020 北京国际设计周主题论坛北京设计论坛。在论坛策划阶段我们有一个设想，论坛不能只是邀请几个演讲嘉宾完成一场三个小时的分享，它的实质应该在于论坛策划者与演讲者如何通过高度协同，以代表性的演讲呈现、表达、传播和号召更多人应该关注的价值和观点。论坛应该成为观点的扩音器和价值的放大器，对社会和公众进行激发。基于此，我们在 2020 北京国际设计周"民生之维"大主题基础上，更进一步回到设计如何面向社会发展的本质问题，提出"民生之维：为真实而设计"的论坛主题。

 我们期望更多设计师行动起来，在商业设计的另一面，在维克多·帕帕奈克 20 世纪 70 年代就曾提出的"为真实的世界设计"倡议下，思考下列问题：如何为解决突发的社会生态环境问题而设计？如何为民众增加收入设计？如何为高空工作等特种作业人群安全而设计？如何为更加易于操作的实验室设备做设计？如何为更多人的健康而设计？如何为地球资源可持续而设计？我们发现在商业设计的另一面，至少有超过 2000 个以上需要设计师优先予以考虑和付诸行动的领域，它们期待被设计介入产生更好的发展价值。在这些领域中，我们优选了五个议题作为

2020 北京国际设计周北京设计论坛的核心议题，并在每个议题框架下邀请 2 ~ 3 位演讲嘉宾，通过他们具有代表性的设计、研究和行动呼吁设计者和创新者行动起来，"为真实而设计"。

议题 1：为社会生态环境而设计。当社会生态环境面临疫情、洪水、地震、干旱等涉及公共领域的灾害威胁，设计师如何理解、面对和应对这种灾害威胁之下的设计需求，本专题通过两位重要嘉宾分享，唤起设计对于社会生态环境的整体关注和积极介入意识与能力。

议题 2：为地区振兴而设计。2020 年是中国脱贫攻坚收官之年，我们真正解决了绝对意义上的贫困问题，但是地区振兴仍然是长期工作，为地区持续改善经济和社会发展的创新行动将是设计工作者的重大任务，也是巨大机遇。

议题 3：为公众生活而设计。尽管为更多人的生活诉求而设计从包豪斯到今天似乎已经成为普遍共识，但是实践的现实却远非如此。为更多公共和群体的利益与需求而设计，为大多数公众对美好生活的向往而设计，设计工作者仍然任重而道远。

议题 4：为持续生态而设计。生态战略已经成为中国的国家战略，但生态挑战仍然是长期和持续性问题。生态不仅是关于环境的问题，更是人类社会如何持续存在与发展的问题。生态设计不仅指向环境改善与创新，更指向一切有机可持续的发展体系的设计。

议题 5：为传统延续而设计。无疑，我们正在面临传统生活与文化代际传承的风险时刻，传统如何实现创造性传承与转化不只关系到传统本身，也关系到新兴文化走向。设计文化作为生活文化中最活跃的部分之一，设计者应该站在文化传承角度思考我们的创新和行动。

五个议题构成一个有机体系，它不只是构建 2020 北京国际设计周北京设计论坛的内容框架，也代表我们在此时此刻对所有参与这个伟大时代实践与研究的全部行动者的一种倡议。

本书的编辑和出版是论坛计划之中的延续和发展，是在论坛演讲内容基础上进行的提炼和总结，同时，为了让议题阐释更加立体和完整，除论坛嘉宾分享的内容外，我们也邀访了诸多具有代表性的业内专家，整理了他们的观点，并补充了大量国内外具有代表性的实践案例，以形成对五个议题更系统、更多维的解读和思辨。

如今，在机械工业出版社的鼎力支持下，书稿即将付梓出版，期望读者诸君有收获，有受益。

DESIGN IS A KIND OF THINKING

设 计 是 一 种 远 见

第1章　学界行动

第2章　产业行动

目录
CONTENTS

第3章　设计行动

第1章　学界行动

中国方案：中国设计践行的方向

柳冠中

清华大学美术学院责任教授、博士生导师，中国工业设计协会副理事长兼学术和交流委员会主任，香港理工大学荣誉教授，中南大学艺术学院兼职教授和博士生导师，广东工业大学博士生导师，福州大学厦门工艺美术学院工业设计系客座教授，济南大学美术与设计学院荣誉院长、设计创新研究院院长。

设计是再格式化的思维

近 20 年来我们一直在问：中国到底该往何处去？"中国方案"是什么？"人类命运共同体"是什么？我们是否清楚了，实际上我认为大家并不十分清楚。这需要我们设计界一块儿努力，因为设计是最靠近人的核心的，所以我们必须更换我们脑海中固有的模式。

设计是再格式化的思维。在这个时代我们越来越清楚所面临的挑战，我们必须更新我们的思维。眼界决定宽度，格局决定高度，观念决定未来。最关键的是观念，我们设计师的理念、我们的立场、我们的观点是什么？为真实而设计，那什么是"真实"？这个词语是西方学者提出来的，我们中国人认为的"真实"是什么？老百姓常说："耳听为虚，眼见为实。"眼见为实吗？我们的眼睛不如老鹰，我们不能光靠眼睛，眼睛虽然可以获得 80% 的信息，但只是知其然，没有知其所以然。

21 世纪我们必须探索背后的东西。在古代问一位农民，太阳是围绕地球转还是地球围绕太阳转。他看的是，早晨太阳升起来，他牵着老牛下地，太阳西斜了，他要牵着老牛回家。他明明看的是太阳围着地球转，这是他看见的，是事实吗？人与人的区别，最终是格局的区别。格局大的永远能领导格局小的。而格局是什么？我们下象棋讲究布局，你着急吃车马炮，你小卒子过河吃车马炮了，你老将被人端了。什么叫格局，是我们不能总围绕着眼前的利益。

改革开放以来我们都讲"落地"，从早期设计竞赛开始，大家的评审标准中最重要的就是"落地"，不能"落地"就"扔掉"。现在我们到底需要什么？观念是什么？我国设计的目标系统怎么建立？外因是什么？如何确定中国的设计方向，中国的设计方案、特色，人们对设计的诉求？我们面临的挑战是什么？未来重视的是人才，是人才红利，不是劳动力红利。而我们中国有 14 亿人，我们必须清醒这是我们中国的优势！

我讲一个小故事。我的专业是室内设计。1970年左右我接的第一个任务是23号使馆工程，那个使馆就像小别墅那样，当时室内设计能做的就是吊顶和灯。我到现场一看层高也就4.5米，而我们脑子里的灯，都是花灯、吊灯，装饰的、美化的，我能吊大吊灯吗？我马上去调查。我们看人民大会堂宴会厅的灯，这个灯高4米多、重达3吨，我能在小使馆里吊吗？不可能！宴会厅很漂亮，但是顶子比这个小使馆还高一点，10×10的木桩子像个小树林一样的。一开会吊顶上面的温度就达到40°C，每次办宴会都要备一个消防连值班。在这个严苛的条件下，我们看到了"美丽"的现实，而现实不是这个，是背后的，我自然不可能这么设计。我就根据实际情况，只能把吊顶和梁结合起来做了灯，拿着图就找北京灯具厂制作。那个黄总见了我，半天不说话，把技术员、老工人都叫来了，大家都不说话。我说："黄总，你说啊，到底有什么问题我改呀，我第一次设计肯定有毛病。"他说："小柳，你设计的是灯吗？"我一身冷汗。我设计这么认真努力，设计的不叫灯，我回去怎么交代？就在回家路上我想，我怎么设计的不是灯，有灯头、有灯泡、有散热器，还有隔热器，这怎么不叫灯。直到我想明白一个道理，这个道理指引我到现在：我设计的不是灯，我解决的是小使馆的照明问题。门厅该怎么样，它的光是多少，它的色温是多少，它的照度是多少。所以后来我理直气壮地问："黄总，你给我说说什么叫灯？"这句话把他问懵了。我们设计的都是车、桌子、椅子、沙发，我们设计师到现在还是这样，以为这是"真实"。这不是"真实"的，椅子最注重的是虚空间，是坐下去的感受，而不是看见了怎么样。现在大家关注包豪斯的椅子解密，但是你真正地坐在椅子上，舒服吗？谁也不知道。这并不是为"真实"而设计，是为风格为主义，我们必须思考设计到底是什么。

　　我做的第二个设计是有关毛主席纪念堂的。我要做30多个庭室的灯，只给了3个月时间，连设计、带加工、带安装，一个灯就有十几个零件，甚至二三十个零件，30多套灯。这做一套模具，得多少零件、多少钱、多少时间，根本不可能完成。这是设计教会我的第二件事，我明白了另一个道理：越是有困难越是有矛盾，恰恰越是有设计机会，不是去附庸风雅，不是去跟时尚，是去找问题，把问题找到了，

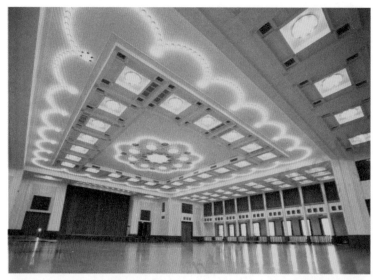

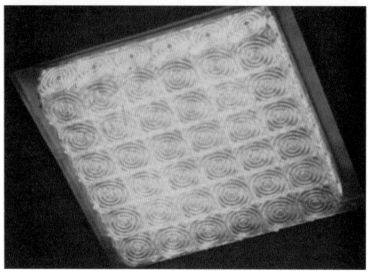

上 | 人民大会堂宴会厅的灯

下 | 毛主席纪念堂的灯具
　　（球节点网架结构组合灯）

你的方向就有了。那怎么办？我自然想到了建筑钢梁，用网架结构可以无限地延伸。我就把它缩小到 10 公分的小空间里，用 6 个小模具解决了纪念堂所有照明结构问题。它可以做成单个的灯，多大都可以，整个发光吊顶都可以，两个月不到就完成了。到现在市面上还少有这样的灯，还是在做装饰。我们那时候就做灯具定型，有配光曲线，有照明效率，有色温，现在你看灯具市场有吗？都多少年了，很多人都沉浸在所谓的"形式"，所谓的"真实"里去了。

中国方案

很多中国人都知道中国的一个现状，人多地广，资源并不丰富，发展不平衡。"大数据时代""人工智能"的目标、未来的"国际战略布局"和"社会形态"将对我国有什么启示？我国面临发达国家制造业高端回流与发展中国家中低端分流的双重挤压。我们必须走自己的路，我们都这么说，但是我们这么做吗？我们的好多词汇都来自外国，如"体验设计"等，我们应该想想我们要什么。改革开放以来，大家都可以看出一个现实，很多引进的，我们基本停留在引进的水平上徘徊；很多引进不了的，我们现在都可以拿到国际上和人家比一比了。什么原因？两个原因，一是中国人不笨；二是我们有了"拐杖"，图效益去了，就像现在品牌效应是为了"效益"而非"品牌"，一个杯子卖5块钱，做成品牌卖50块多挣45块，这不应该是我们企业的目的。这是作为"真实"的设计吗？这是为"虚荣"设计。

在这个"知识"信手拈来的时代，我们反而越学不到真正的知识——结构的知识。所以我们要清醒地去想，必须清楚人的欲望是无限的，而且人的欲望一旦有就退不回去了。

20年前没有手机，大家都能过得很好，现在谁还记电话号码。离开GPS，你路都不认识。世界社会还在往前发展，无人飞机、无人驾驶、无人商店、无人酒店，"无人"，人去哪儿了？不要人了吗？这不是我们设计的目标，这是技术的目标。科学可以在实验室里试错，人文科学不能，社会试错的代价很可能会毁灭人类自身。人们追求功利，视金钱、商业利润、金融资本为"上帝"，忘掉了生态文明的公平、道德——人类社会可持续发展价值观——"绿水青山"。我们挂在嘴边做一个口号在说，做一个装饰品在说，我们真这么做了吗？我必须重申：工业社会跟农业社会的差别在哪儿？不是大生产，不是流水线，不是蒸汽机，是根本的生产方式革命，但现在的设计还沉浸在巧夺天工、经验、技巧、随机应变。待过工厂的人都知道图纸是命令，要绝对服从。图纸说明什么？设计在加工之前，事前干预，这是设计的

本质。设计是事前，它必须是标准化的，成系统的。

汉字"品"是三个口：第一个口是生理饥渴、饥不择食；第二个口是炫耀地位、科技，追求享受；第三个口是节制、适可而止、品鉴生存、可持续发展。物质越丰富，人的智商就越退化；科技越发达，人的精神就越空虚；营养越丰富，人的生理功能就越衰弱。我们的未来发展越来越快，我们来不及思考就到下一个周期了。未来不可预测，人能够停滞不前吗？

人类历史从来都是在不断通过政治、战争、暴力、权力、经济、金融、机器、科技、生产力、生产关系、革命、哲学、文化、观念等形式来调整国与国、民族与民族、人与人的权力、资源、财富的分配。人类社会基本模型是以经济、科技、文化为支撑，然而文化内涵由于人类认识到生存必须依赖于自然，又逐渐上升到身处社会的人类必须将生态文明观充实到人类社会的模型中。我们必须要有自己的传统文化精神，中国真正传统的东西，是我们的观念、理想、文化、制度和能力综合的智慧。我们设计的目标，践行的方向，不能紧跟市场、满足市场，要看到这个世界真正的需求，为"真实"而设计，去定义、引领、创造需求。

20世纪70年代日本就提出了创造市场，而不是满足市场。现在我们还在满足市场。我们设计的最高宗旨是：提倡使用，不鼓励占有，即生态社会设计是我们设计的最高宗旨。而现在我们说的都是所谓的"形象"，所谓的"物质"，所谓的"真实"，而"真实"恰恰不是这个，眼睛看到的东西不一定是事实。

我们的产品不仅仅是在阿里巴巴网站上，不仅仅是在全球超市的货架上，而应该是在德国、美国的实验室里有我们的设备。中国很多企业的仪器都是从德国、日本、美国或者瑞士进口的。仪器是认识世界的工具，也是控制生产工程的工具，机器仅仅是改造世界的工具，而仪器仪表则是先进制造的急先锋。精密的仪器可以"测量"中国制造创新的进度和生产的精度。在中国，高端仪器的进口占比超过

90%，一些领域，如分析实验仪器领域更是接近100%依赖进口。

清华大学著名教授钱易提供了一组数据：美国的消费观念是每4个人就有3辆车，包括老人、残疾人。中国如果追求这个目标，当中国人均收入达到美国水平的时候，意味着中国将拥有11亿辆车，而现在世界上只有8亿辆车，我们一个国家就11亿辆车，每天消耗全世界汽油产量的1.4倍。11亿辆车所需要的停车场、道路所占有的土地是上千万公顷，相当于中国现在水稻田的总面积。那中国的粮食又该如何种植呢？中国制造，我们到底是"中国制"还是"中国造"，我认为中国制造大而不强，是因为"制"是引进的，"造"是中国加工的，而现在的社会要求我们必须成为"中国方案"的"制"，这是中国特色。我们的企业，我们的设计师，我们的设计机构，都应该为此努力。

1985年我们给华为做了设计，任总非常高兴，请我们吃饭，吃饭时他讲："我们华为现在连招工都要求必须是大学生，华为的队伍全是本科以上的学历水平，我们现在该引进的技术都引进了，我还有市场，接下来我要怎么办？"我说："这么多高学历的人才，你抽10个本科生，抽一两个硕士生，抽1个博士生，组个小组，研究什么人需要通信，起码分类出二三十种；研究通信目的，又能分类出二三十种。排列到设计限制轴，研究什么样的人需要什么样的通信，受到什么样的外因限制。这个坐标一建立，每个坐标任取1点，三个一组排列组合，几千组组合就出来了，看看需要引进多少的美国技术能解决问题。"我敢说95%以上的问题他们都解决不了，这就是华为需要解决的事。我们中国人有头脑，原来需要引进，现在我们该有自己的设备了，我们要自己研究。根据市场、根据经费，制定3年计划、5年计划、10年规划，第二天我就把方案图表发给任总了，我敢说任总基本按这个思路在做。而我们中国企业有几个能像华为这么做，很多都摆脱不了"拐杖"。

20世纪末在日本开"亚太国际设计论坛"，松下设计部部长展望21世纪日本洗衣机规划，底下掌声雷动。主持人说："柳先生你从中国来，你们中国21世

纪洗衣机的前景是什么？"我当然不知道，我又不是海尔、美的、格力的，我说："中国 21 世纪要消灭洗衣机，淘汰洗衣机！"下面的人猝不及防很诧异，我接着说："你们算一下洗衣机利润率是多少？"底下答：6%？7%？8%？我说："你们是怎么了？就为百分之六七八的利润率，下这么大的努力，弄这么多技术，而生产的洗衣机最后是污染淡水资源的，而中国要的不是洗衣机，我们要的是干净衣服。"这跟照明一样，我要的不是灯具，这是中国的设计逻辑，是中国传统思想。所以我们必须研究设计基础，研究人的潜在需求，提出技术能适应的性能参数，推进技术的创新、转移、迭代和社会进步。设计讲的是设计参数，技术讲的是技术性能参数，光有技术革命是不行的，设计性能参数必须迭代，转换才有意义，不然技术没有用，最后反而引导人们走向错误。所以设计是什么？是定义消费、引领需求、创造市场。

中国特色的设计方法论

我们祖先早就说了："广厦万间，夜眠七尺，良田千顷，日仅三餐。"这是我们中国的传统哲学，也是中国的设计方法论——师法造化，"人法地，地法天，天法道，道法自然"，实事求是，适应外部因素，这是中国的传统哲学。而我们现在研究的都是技术、形态、流行，所谓的感情、感觉、体验。当你心里没有，你怎么体验？你只能去改良。我们回过头来沉淀中国的"名词思考"是不可取的，设计当名词，产品当名词，到现在我们所有的分类还都是名词分类。"名词思考"只能改变"物"的量值、色泽、外观，并不能改变"物"的本质，这都是"涂脂抹粉"。而关键是"动词思考"，动词必须有主语和限定行为的状语——时间、地点、条件等，"动词思考"会引导我们研究使用者、使用的环境（场域）、时间（历史背景）以及动作与行为的原因，这是一个完整的故事系统，实事求是地发现新问题，创造新概念，开发新物种。就像我在一开始工作我就理解的，我要的是照明，而不是设计灯具。照明是什么？什么照明？谁的照明？哪儿的照明？你自然就研究主语，研

究人了。你要研究在什么环境条件下，那都是外因，不是照明技术，把主语弄明白，去选择技术组织形态，组织材料来创新，这是真正的创新。"动词思考"，这是一个非常简单的可用的工具。

名词"水"，为什么自然界的水呈现千姿百态，大自然告诉我们规律，100℃以上成为气体，0℃以下是固体，不再是液体的，因为外因不一样。长江黄河同出三江源，之所以不一样，是因为外因不一样，经纬度不一样，温度不一样，地质不一样，所以造成长江黄河的巨大差别。

墙，大家都说装修是关于墙的，是工程技术人的事，设计师脑子里就不应该有墙。墙，是什么？这是我们设计师需要明确的。我们要的是保护、隔绝、纪念、隐秘、隐私、庇护、生活、温暖，或者是愉悦，或者是提示，或者是神秘，或者是导向，这是我们的目的。创新，不能只是换材料换造型，弄个轻钢龙骨，弄一个乱石墙，弄一个名人画家，这不是创新。真正的认识，是形而上的思维。有了墙我感觉压抑我要突破它；有了墙我感觉是一个归宿，是一个依恋；有了墙我可以闻到阳光的味道，但是闻到阳光味道一定要墙吗？太阳底下把被子晒一下午，你照样能闻到阳光味道。我们要的不是"名词"，是设计师我们自己的思维方式。

在当今这个时代，书店就是卖书的吗？酒店就是睡觉的吗？餐厅就是填饱肚子的吗？这是时代赋予我们当代设计师的责任，一个转型、跨界的时代到来，我们还在固守自己所谓的"名词"，我们实际上还是停留在工艺美术阶段，设计的关键词还是包装、美化、装饰、奢侈。我们需要做出改变，我们要强调设计创新。

设计的"思维逻辑"

中国人常提这句话："看山是山,看山不是山,看山还是山。"这句话有三重含义,当我们看见喜马拉雅山,看起来是山,我们都停留在这个山像一个什么上面;"看山不是山",不是凭眼睛感觉了,而是去感受去研究了,研究喜马拉雅山是怎么形成的,是大陆漂移还是板块运动的挤压。研究它的成因,研究它的岩石是沉积岩还是火成岩,这时我研究的对象不是山了;感知分析认知以后,"看山还是山",去喜马拉雅山、阿尔卑斯山,一看就知道它是怎么形成的,它由什么组成,就是说"超以象外,得其环中",这是中国的思维方法。所以世界将近80亿人或者我国14亿人的物欲之"山"是什么?是第一层次。我们现在讲的"山"是什么?是第三层次的,是可持续的"绿水青山"。不是享受不是追求占有。中国人讲的智慧是什么?"智"是什么?急中生智、抖机灵、小聪明、钻空子,每个人都会,我们缺的是"慧",是否有定力、反思和节制。黑和白是两个极端,智和慧中间有无数的灰,我们将面临无数的选择。人们要选择,这是设计。要提倡继承中华优秀传统文化的精神,而不是继承传统文化的形式,去认识、研究、实现人类命运共同体目标的外因限制(物欲)下的"中国方案",要尊重科学,这就是设计的"思维逻辑"。我们千万不能停留在艺术家层次,艺术家是见自己的,都从自己的角度出发去看世界,抒发自己的感觉;科学家是见天地的,揭示宇宙规律;而设计师是见众生的,关心海平面是否提升了。我们中国的设计要发挥引导作用,只有这样我们中国的未来才会更好。

存在之诗：人类世·生态·社会行动

宋协伟

中央美术学院设计学院院长、教授、博士生导师，中央美术学院学术委员会委员、研究生院副院长、科技艺术研究院副院长，国务院学位委员会第八届设计学科评议组成员，教育部设计学科指导委员会副主任，中国美术家协会理事、工业设计艺委会副主任，国际平面设计联盟（AGI）成员，中国美术馆特聘专家，国家留学基金委艺术类评审委员，文化和旅游部职称评审专家。

梁文华，《植民——城市野地计划》

存在之诗，有关人类世、生态、设计的社会行动。从某种角度，我们对这些话题的理解是海德格尔曾说过一句话："人当诗意地栖息。"

人类世

什么叫"人类世"？我们为什么会有这样一个概念？"人类世"的活动在科学家们认为已经彻底地改变了地球。不仅仅是地表，甚至连地质的年代都改变了。从传统的地质年代上讲，目前我们处于的年代属于"全新世"，许多证据都可以表明人类活动导致地球地质特征发生了明显的变化。2000 年，为了强调人类在地质和生态中的核心作用，诺贝尔奖获得者保罗提出了"人类世"的概念，因为特别有必要从"人类世"这个全新的角度来研究地球系统，审视人类已经而且还会持续地对地球系统产生巨大的不能忽视的影响。

生态

关于生态，费利克斯在《三重生态》中提到："地球正在经历一场剧烈的科技变革，如果找不到补救的办法，由此产生的生态失衡最终将威胁到地球表面生命的延续。"世界扩展和可持续发展是一个悖论。世界可持续发展模式是指世界是一个有限的资源构成的相互制衡的系统，如果这个系统中的某个环节被破坏，平衡被打破，甚至某些基础资源被耗尽，那么这个系统将会遭受严重的破坏甚至可能崩溃。世界扩展的模式是指世界是由市场构成的，在这里人们首先把商品的功能作为经济交易活动的主要特征，吸引资金的目的是为了再次投入生产，或者是作为个人或公司财富的积累。维克多·马格林在《扩展或可持续的世界：发展的两种模式》当中所陈述：以可持续和扩展模式为中心的两种社会发展模式不仅相互冲突，相互碰撞，而且已经造成了相当大的负面的影响。1987 年世界环境与发展委员会发表了影响全球的报告《我们共同的未来》，并提出了"可持续发展"的概念。2015 年联合国发布了《2030 年可持续发展议程》并提出：在 2030 年之前，我们人类必须要实现 17 个可持续发展目标，否则未来我们人类整个的生存结构可能发生颠覆性的变化。可持续发展的目标提倡以综合方式来彻底解决社会问题。

关于世界的发展，中国创造性地提出了"人类命运共同体"的理念，其主旨是在追求本国利益时兼顾他国合理关切，在谋求本国发展中促进各国的共同发展。人类只有一个地球，各国共处一个世界，要倡导"人类命运共同体"的意识，"人类命运共同体"这一全球价值观包含相互依存的国际权力观、共同利益观、可持续发展观和全球治理观。这也是我们国家表明的世界态度，人类只有一个地球，各个国家共处在一个世界。我国还把生态文明写进宪法，"既要金山银山，又要绿水青山"。

设计

丹麦 BIG 建筑事务所和非营利组织 Oceanix、麻省理工学院的海洋工程中心以及联合国共同合作，提出了"可持续漂浮城市"构想方案，所有的方案不是在为我们所认为的产品自身的功能来考虑，它是在研究地理地表价值和结构，研究文化地域之间的差异化。比如谈到了可持续漂浮城市，面对未来全球变暖对人类生存的影响，它从社区的因素开始进行研究，通过有机式的生长变化和适应，设想从一系列小型的社区逐渐发展成一个可以无限扩展的海上城市。从社区到村庄，并逐渐发展到城市。以联合国提出的 17 个可持续发展目标为基础，"可持续漂浮城市"构想为一个人造的生态系统，能够对能源、水、食物以及废弃物的流动进行调控，从而为模块化的海洋都市创造这样一个蓝图。

法国 CAAU 建筑规划设计事务所计划设计并建造世界上最大的单屋顶热带温室。这座建筑位于法国加莱海峡，规划占地 2 万平方米，里面有热带森林、海龟海滩、亚马孙河鱼塘和一条长达 1 公里的步行道。利用人造的温室生态环境打造出一个和谐温暖的避风港，让游客一进来就能够置身于这个圆屋顶下并看似自然的环境里，为参观者提供了即时的神奇体验与持续变幻的风景。这一建筑规划秉持了尊重自然环境的姿态。这个项目成为当地带动旅游和经济发展的一大驱动。该建筑还规划有配套服务，包括餐厅、酒店，同时设置了可供专业科研人员使用的研究区域。

中央美术学院与哈佛大学教授库哈斯创立的大都会建筑事务所（OMA）联合做过以乡村为主题的研究，库哈斯所秉持的观点是：在过去的几十年中，我们的能源和智慧一直集中在城市地区，我们关注它们如何被各种因素所影响，例如全球变暖，市场经济，美国、非洲、欧洲的举措等。与此同时"乡村"已经发生了巨变，这种巨变在很大程度上被人们忽略了，以至于已经超出了我们的认知。因此库哈斯 AMO（AMO 是 OMA 的建筑智囊团）团队做了很多全球性的乡村研究。在《被忽视的区域》一文中，他提到："2020 年，我们面临两项要务：一是质疑完全城市

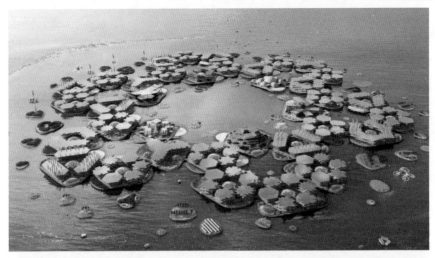

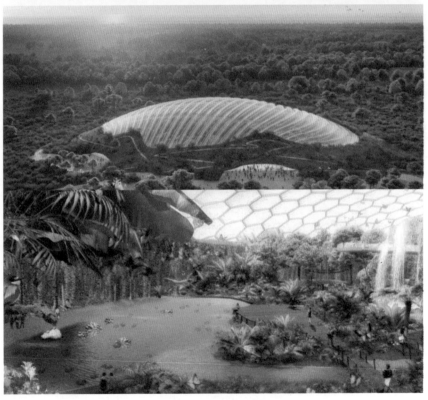

上 | "可持续漂浮城市"，由丹麦 BIG 建筑事务所、非营利组织 Oceanix、麻省理工学院的海洋工程中心以及联合国共同合作

下 | 世界上最大的单屋顶热带温室，由法国 CAAU 建筑规划设计事务所设计

化的必要性，重新挖掘乡村作为人类生存和重新安居之地的可能；二是我们应该运用新的想象来大力激发这一可能。"在他看来，"乡村就是一块画布，投射着一切行动、意识形态、政治团体和个体革命的意图"。

从人类生存空间的角度，库哈斯 AMO 团队跟哈佛大学、中央美术学院、荷兰瓦赫宁根大学等合作研究高科技公司所介入的生态田园，涵盖了各种各样的课题，包括人工智能、智动化操作、精英工程、政治激进化、各种规模的移民问题、大面积的国土规划、人类和动物的生态系统、电子科技等。

美国宾夕法尼亚州有一家外卖餐厅叫"冲突餐厅"。众所周知，开餐厅的人都对冲突避之不及，食客们也习惯了在餐厅中莫谈国事，但是这家餐厅把"国家冲突"主动搬上了餐桌。"冲突餐厅"讲的是世界上哪个地方有恩怨、有仇恨，我们就用食物来化解。用食物发现不同折叠的事件，用食物来连接傲慢与偏见的人，用食物来化解政治矛盾，用食物来消除族群的隔阂，用食物来表达观念和立场，用食物来满足胃口和好奇心。当世界发生了重大冲突的时候，这家餐厅就会转向有关冲突地区的民族食品。以食物为媒介和入口，把敏感的问题摆在桌面上，"冲突餐厅"提供的是跨族群、多元化、广泛性的社会文化的交流平台。所以很多人大饱口福、大开眼界之余，会认识到对异国的无知与偏见，进而消除消减歧视，让整个社会变得更加宽容和和谐。一个普通的餐厅帮助我们了解不同种族的文化，在消费过程中，使彼此之间增进认识，增进理解。"冲突餐厅"的服务员也不仅仅是做菜，也进行跨文化的沟通，鼓励以外语沟通带着大家走出盲区，走出舒适区，增进对别国的理解。他们曾经举办过朝韩座谈会，供应朝韩的食物让身在美国的两国人，面对面地坐下来进行交流。

日本有一家叫"上错菜"的料理店，店主原是一个电视台的制片人，曾经负责制作过一档关于阿尔茨海默病的节目，节目的目的是探索患者怎么能被彼此照应，怎么能够和谐地生活在一起。这家餐厅很有趣，他们雇佣阿尔茨海默病的患者来进

行餐厅的服务，在服务中老人们有时候会突然想起来，或突然想不起来自己为什么会在这家餐厅？这个时候客人们往往会友善地提醒一句，您是要给我们点菜吗？那么老人这个时候恍然大悟，不好意思地捂着嘴笑，非常可爱。

这些餐厅做的事虽然不一样，但都在试图解决一些社会矛盾或问题。

设计不在

设计既无处不在，同时又发生着各种变化，所以我们提出了"设计不在"这个命题。中央美术学院设计学院做了很多有关国家经济战略发展、有关设计的本质、有关全球化的技术与科技、有关全球化的经济和未来市场的发展以及有关本土化的社会问题等方面的研究。我们跟很多的国际组织做了很多的深入合作，我们已经站在了一个以民族利益，以国家发展为出发点的立场，对未来做了很多的预判，我们大胆地跨出了学科改革的步伐。所有的改革都要遇到阻力，都要遇到问题，都要遇到困难，但是我们不怕有问题，不怕有困难，我们就是要站在历史的角度来推动中央美术学院"双一流"学科的发展，要对中国设计教育起一个非常良好的引导作用。我们近些年做了很多我们今天所能够见到的，跟科技有关的、跟社会问题有关的、跟新型的专业有关的和跟新型的课程有关的尝试，我们搭建了具有创造性的知识联盟，来培养能学习一切和适应一切的人。

对于我们来说，全球化意味着脚踏实地解决一些我们共同面对的问题，比如清洁水源、贫困问题、气候变化、物种灭绝、自然资源的耗尽等。一所好的研究型大学，要对这些问题担负起责任，并且应该与其他大学建立合作机制，找到共同关切的问题，以项目的形式组织起来，搭建具有创造性思维能力和知识平台，对这些问题来进行研究和探讨。因此培养拥有能学习、能适应、能拥抱复杂性的能力非常重要。

我们在"未·未来"全球教育计划论坛当中，做了十几个课题。我们与清华大学美术学院、中国美术学院、四川美术学院、同济大学等院校联合起来跟国外的研究机构合作开展课程，比如与哈佛大学合作的关于未来城市的环境设计课程，与东京大学合作的关于自然灾害的生物设计课程等。

这些年，中央美术学院做了很多尝试，比如说我们的公开课生态战略设计课程，这个课程要求每个学生都要完成一个作业，即给联合国秘书长写一封信：我希望的未来是什么？未来的人类是什么？每个人要把他们的思想和他们生活所遇到的问题与展望写信告诉联合国秘书长。另外，设计学院生态设计与危机设计课程中关注了4个话题或关键词："生态图谱""潜行科技""危机设计""弹性城市"。其中，"生态图谱"系列课程主题围绕"大数据医疗、无人机、无人驾驶、数据双生、智慧空间"关键词开展探讨"人类的去中心化与共生""创世（X）"等课题；"潜行科技"系列课程主题围绕"有生命力的、生物学、自然的、互动、融入、转化"关键词开展探讨"诺亚方舟""通感城市"以及"生态无限计划"等课题；"危机设计"系列课程主题围绕"污染、资源、生态、生物多样性、新能源"关键词开展探讨"海洋增强""呼吸与生存"等课题；"弹性城市"系列课程主题围绕"情感、个性化、精准的、可感知的"关键词开展探讨"关于无人驾驶颠覆下的未来城市"以及"地铁新体验"等课题。这些细节都是在整个课程当中每一个阶段性的主题要讲授的内容。

疫情期间，中央美术学院的学生们用他们的专业能力做了大量的设计，比如一次性口罩、应急救援系统、《灾难手册》等。

2020年毕业于中央美术学院设计学院的千里行提名奖获得者梁文华同学有一件作品叫《植民——城市野地计划》，他主要为城市野地中外来植物设计了三件装置作品，分别是"植民者博物馆""植民者贩卖机"以及"植民者的凝视"。"植民者博物馆"向观众展示作者在城市野地中收集到的外来植物物种以及相关信息；

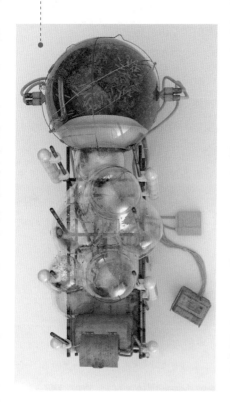

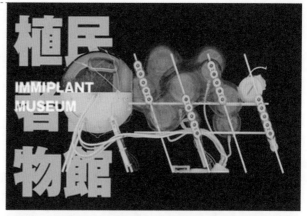

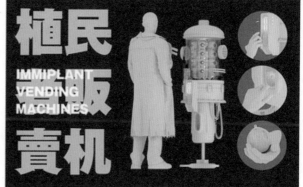

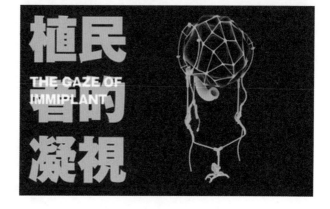

梁文华，《植民——城市野地计划》，为
城市野地中外来植物设计了三件装置作品，
分别是"植民者博物馆""植民者贩卖机"
以及"植民者的凝视"

"植民者贩卖机"向观众贩卖这些外来的植物的种子，使得观众可以自行的在城市创造更多的野地；"植民者的凝视"则是一件实施视觉化的野地生态数据的装置。他这套装置让我们再次审视城市中野地所具有的美学价值和生态价值。

中央美术学院在 2019 年三四月份，跟英国伦敦中央圣马丁学院联合做了一个线上策展的课程，这个课程是以策展专业为主体，其他的学科的学生也是可以选修的。其中有这样一个主题："我们人类在火星"，是关于人类未来生存空间的线上策展计划。因此对于体验者而言，火星是一个平行于现实的思想公共空间，给每个人畅想宇宙，思辨人类未来的机会。从火星来看地球，从未来来看现在，从危机来看安定，从虚拟来看现实，那儿不仅仅只有一个火星，而是许多个未来。未来有很多种，每一种都是不同的。

设计的社会行动

中央美术学院对很多新的学科投入了许多精力，不是说我们在赶时髦，而是社会和国家的发展需要这种新型专业。近些年来我们特别注重探讨一个课题叫社会设计，"社会 + 创新 + 设计"，这是我们人类今天所谈论的话题。那么社会设计在中央美术学院的定义是什么？第一个定义：在不同的规模尺度下，洞察具体的社会问题；第二个定义：在社会系统运作过程中，能找到并时刻关注影响其变化的杠杆点；第三个定义：将各种资源创造性地重组起来，形成一个新的设计的推动力和经济的生产力，并用美学加叙事的设计语言来进行传播，从而达到社会改良和革新的目的。

因此社会设计具体探讨的、探寻的内容有三个方面：第一，社会设计介入社会问题不在于彻底解决问题，而是在于构建一个新的讨论视角与平台，我们对发现的问题不能视而不见，我们至少要把这个问题放到桌面上去，大家共同来寻找答案；

第二，在具体的地方用具体的设计来探寻中国社会现实发展的创新设计之路；第三，探索新的经济模型去解决一些社会问题，培养一些具有社会责任的企业家。社会设计的课程当中，我们有众多的战略合作单位，包括中国社科院社会学研究所，国外的纽约大学、斯坦福大学设计学院、皇家艺术学院等。

新疆墨玉县脱贫攻坚项目是社会设计中涉及的很具体的一个项目，我们的学生在项目中做了很多的调研，也做了很多工作，他们通过当地的广播喇叭来让这一个深处内陆的新疆边远地区也能够听到海浪的声音——我们学生到青岛的海边去录了一些海浪的潮声，从声音艺术的角度来抚慰心灵。与此同时我们的学生买了一些一次性相机发给每一个孩子，让他们拍摄每一个微笑的瞬间，把他们的图像直接复制打印贴到他们的家里。这些小小的行为，某种程度上也激活了城市和人们的活力。

中央美术学院现在还正在致力于发展"艺术治疗"学科，它是致力于在中国社会文化背景下，实现艺术设计领域和治疗领域的一个理想融合。"艺术治疗"是一门行动导向的学科，研究内容涉及个体的身体、情感、智力和社会性，以及自我和他者、个体与社会关系的发展。作为心理咨询的一个新型分支，该学科强调的是艺术和心理咨询在社会服务中的重要性，它是以心理学为基础，以艺术为导向。该学科的建设融合了艺术设计、心理学、社会学等领域，以开启创造性为目标，挖掘人类认知中视觉思维的潜力，强调艺术设计在个人及特定的社会群体中的疗愈、服务和沟通的价值，运用跨学科的设计思维，缓解社会危机与创伤，为探索未来生活方式提供创新的指引。艺术治疗是一个非常重要的学科。因此要培养具有社会责任感、同理心和文化思辨力以及在各种特殊环境下胜任艺术治疗师角色的设计师和艺术治疗师。该学科当中有两大主题，一是理论概念，二是实践经验。理论概念指熟知和掌握当代艺术治疗理论的方法，实践经验指从传统临床心理治疗到基于社区的艺术治疗实践。

位于美国芝加哥的"能力实验室"

现阶段的社会给我们未来带来很大的影响。艺术治疗当中的"能力实验室"在美国芝加哥首创,该实验室是全球首家"转化研究"康复医院,颠覆了传统的从大学研究再到临床转化的模式,减少了从科学发现到实践应用所需的时间。

英国伦敦的一个博物馆策划了一次特殊的展览:"包容的未来",特别展出的是2019年一年来,学习障碍患者和自闭症儿童眼中的"一个更加包容的未来"的样子,并探讨平等、健康与人类福祉等问题。

2006年,非洲联盟为在肯尼亚和坦桑尼亚的因为艾滋病而失去了亲人的孤儿和弱势儿童实施了一项艺术计划。从那个时候开始,非洲联盟在两国间建立了永久性的艺术治疗项目。此外每年都有很多美国艺术家教授和学生前往非洲,与非洲艺术家紧密合作,共同做可持续性的研究,并为数百名儿童策划和举办一年一度的艺术节。

在中国上海"爱·咖啡"自闭症实践基地,所有的工作人员都是自闭症患者,都是由自闭症患者来为顾客提供咖啡的生产加工以及服务和销售。任何一个来喝咖啡的人要预约,并且要做一项最基本的事,就是要跟工作人员聊天。

我们作为一个普通的传统艺术设计师,看到有这么多的设计师在为社会做贡献,看到这样的一些案例,我们也会想做改变。因此我们要搭建这样的一个知识联

盟，要培养学习一切、适应一切的人，我们需要设计新的模型来解决世界当前面临的问题，来重新审视每一所大学、每一个机构，我们要将创新作为设计操作的关键元素。每一个企业家、艺术家、设计师、建筑师、策展人、教育者都要成为一个社会观察者。

今天人类的一个主要学术宗旨是：如何建立和改变这个世界。《财富》杂志指出"改变世界的公司"排行榜遵循的原则是，追逐利润的动机能够激发公司解决人类社会的需求。其强调了一个至关重要的结论：没有公司可以只靠自己取得成功，公司之间甚至竞争对手之间的协作是许多上榜公司的一个共同特点。

2020年，"改变世界的公司"排名第一的是"疫苗生产商（全球）"，并非一家具体的公司，而是一个集体。毫无疑问，病毒给我们人类带来巨大的威胁。对于新冠肺炎疫情，我们所能看到全世界每一个国家都在做大量的研究，大批公司纷纷投入到疫苗的开发和研究工作当中，这是前所未有的。合作所产生的积极影响将会持续，并推动"全世界团结起来"。

第二名是我们中国的阿里巴巴，也就是你也可以理解为阿里巴巴是排名第一的一家公司。这家电商巨头在危机中展示了其灵活变通的全球基础设施。阿里巴巴旗下有一个世界电子贸易平台，这个为公私合作而设的实体转变为个人防护装备的采购中心，它连接亚洲、非洲、欧洲，已经帮助医疗服务人员分发了超过2600万件个人防护设备。与此同时研究人员也依靠其云计算的资源参与到应对新冠肺炎疫情的合作项目当中。这充分显示了我们中国的互联网公司的实力与担当。

设计的社会行动，可以改变生产、改变经济、改变社会。在100多年前，柯布西耶讲过这么一句话："我们不再是艺术家，而是深入这个时代的观察者。"过去的职业身份并不重要，重要的是今天你如何为包括你在内生存的世界做出一点点的贡献。

为地区振兴而设计

季 铁

　　湖南大学设计艺术学院院长，第八届设计学学科评议组成员，教育部工业设计专业教学指导分委员会秘书长，教育部非遗文创联盟秘书长，新世纪优秀人才，湖南省芙蓉学者、岳麓学者，2035 科技部现代服务业发展战略研究专家，"新通道"设计与社会创新联盟发起人。

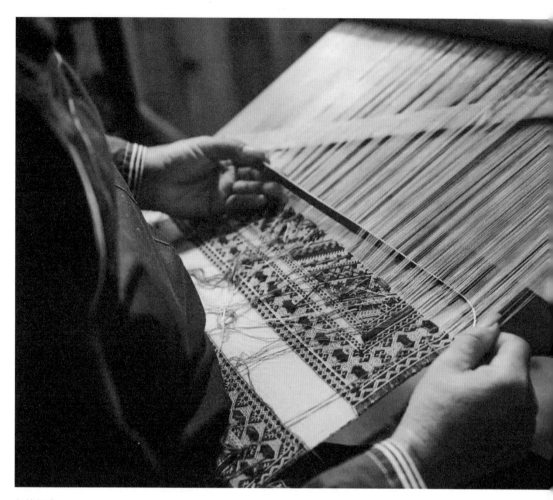

侗锦织造

　　我是 2006 年开始下乡的，当时我在意大利的博士导师叫曼奇尼（Manzini），他在社会创新和可持续发展领域的研究非常有影响力，同时也是一个哲学家。但是我读了一年之后还是毅然回国了，也没有回去继续读。后来老师问我怎么不回去，我回答说家乡的事我得多参与。其实当时我是认为中国应该有自己的解决方案，因为我们的社会和西方社会的结构是完全不一样的。

　　湖南大学很早就开始了社会创新的体系构建，第一个任务当然是要读懂中国的问题。所以我们确实花了十几年的时间，每年自驾 1 万公里左右，这么多年下来把中国的中西部扫描了一遍，从香格里拉一直到呼伦贝尔，中间的几个代表性的非遗社区，我们都走过了。也就是我们所说的"十年、120°，扫描了中国三分之一的文化版图"。真实地理解农村，跟村民相处、和村民吃住在一起，一起劳作，让学生们去了解这些地方将来需要什么样的设计，我认为是非常关键的。

　　但我们毕竟不是专业的商业机构，而且实际上也缺乏资本的关照，所以项目大多是师生在暑假的设计实践、课程设计和毕业设计，以及硕士论文、博士论文对这些方面的研究，包括后期的重点研发、数字化等。所有的事情都是围绕着一个核心的，也就是为了地域文化和乡村振兴。通道县这个地方在 2018 年就已经实现脱贫了，然后瑶族另外一个点也在 2019 年成功脱贫。

新征程、新工科、新设计

接下来我想从学校的人才培养目标，或者说新工科的体系上，分享一下怎么去思考设计与国家需求的问题。岳麓书院门前的一副对联写道："惟楚有材，于斯为盛"，其中的"斯"，指的就是这个时代。我的理解是不管老师还是年轻人，都应该真正认真去思考从现在开始到2050年的历史使命是什么？比如说我个人2035年退休，那么我就需要计划好我这15年要做些什么。从2020年到2050年这30年是中国真正站起来、冲刺的30年。对于每一位同学而言也是一样的，本科生入校的时候大多是18岁到20岁，从进校开始也面临着未来的30年，当这批年轻人50岁时，那时的社会结构应该会有很多变革。

最近的2035年中长期规划和"十四五"规划，有很多青年科研工作者参与讨论和谏言。从科技、教育，到最关心的健康问题都可以发出自己的声音。科学家、社会学家、院士、老百姓都有机会来参与规划。有很多问题需要我们共同去学习，去寻找解决的办法。

"面向科技前沿"，我们每一个人所拥有的知识体系是否真正接触到了科技前沿？我们提到"经济主战场"，我们做的设计是不是主战场？这些问题都在警示我们不能总是沉浸在用户体验语境下的自我陶醉过程当中。我认为设计应该思考如何去回应！比如说中西部的问题，包括依文企业做的事情，其实我认为也是一个循环的方式。这些方法和经验肯定不可能是由外国专家来指导我们得出的，所以很多事还是需要我们自己来驱动。

设计要面向未来，其中确实还有很多的问题，又比如说中国这么多高校如何实现差异化的发展。我们在生态资源产业这个领域里面有什么样的设计方法或者设计体系？还有我们的水电油矿，海洋、草原、军事的设计生态是什么？实际上真的没有多少高校有足够的积累。

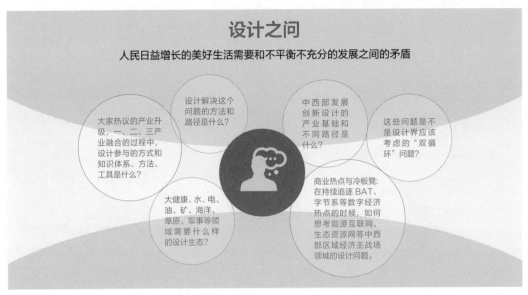

设计之问

人民日益增长的美好生活需要和不平衡不充分的发展之间的矛盾

大家热议的产业升级、一、二、三产业融合的过程中，设计参与的方式和知识体系、方法、工具是什么？

设计解决这个问题的方法和路径是什么？

中西部发展创新设计的产业基础和不同路径是什么？

这些问题是不是设计界应该考虑的"双循环"问题？

大健康、水、电、油、矿、海洋、草原、军事等领域需要什么样的设计生态？

商业热点与冷板凳：在持续追逐 BAT、字节系等数字经济热点的时候，如何思考能源互联网、生态资源网等中西部区域经济主战场领域的设计问题。

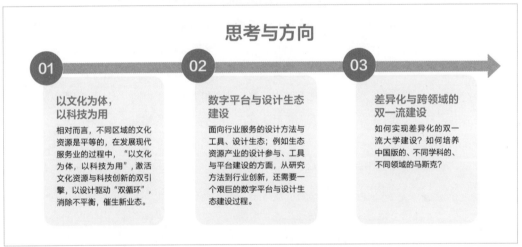

思考与方向

01 以文化为体，以科技为用

相对而言，不同区域的文化资源是平等的，在发展现代服务业的过程中，"以文化为体，以科技为用"，激活文化资源与科技创新的双引擎，以设计驱动"双循环"，消除不平衡，催生新业态。

02 数字平台与设计生态建设

面向行业服务的设计方法与工具、设计生态；例如生态资源产业的设计参与、工具与平台建设的方面，从研究方法到行业创新，还需要一个艰巨的数字平台与设计生态建设过程。

03 差异化与跨领域的双一流建设

如何实现差异化的双一流大学建设？如何培养中国版的、不同学科的、不同领域的马斯克？

上｜设计之问：人民日益增长的美好生活需要和不平衡不充分的发展之间的矛盾

下｜思考与方向：①以文化为体，以科技为用；②数字平台与设计生态建设；③差异化与跨领域的双一流建设

所以很庆幸在 2006 年的时候，我就设想要在农村干 10 年，还设想了做城市、城乡融合的一些路径，然后是数字社区的问题。我的研究基本上也是沿着乡村社区、城市社区和数字社区来展开的。当时的这种规划放到现在来看，也还是比较准确的。所以我们不能只号召大家都去追逐热点，冷板凳也得坐。

设计扶贫

接下来我想就这十几年对于上述问题的探索作一个简单的总结与分享。总的来说，这些工作的感悟可以用 3 个词 6 个字概括。

第一个词是"在地"。首先必须针对一个具体的地方，了解每一个土地的真实需求是什么。例如湖南的农村和青海的需求是不一样的，以平原生活的逻辑去思考 5000 米海拔的问题是完全不可行的。需要实地的调研，跟当地人互动，体验当地的生活，才能了解到他们真实的需求。这一点国家政策里面也讲得很清楚，就是因地制宜。虽然每个地方的生长力、动力和需求都不相同，但是我们可以从设计角度上找共性。找一些我们自己的方式，把不同地方的特点能够呈现出来。

第二个词是"在场"。这个很好理解，也就是说我们在地以后不能走了个形式就结束了。后续和谁去保持持续的工作方式也是非常重要的。在项目的过程中，在每个地方我们都能发现一些当地特别有思想、也了解当地工作方法的朋友，包括基层干部、非遗传人，还有其他一些文化站的中小学老师和校长，甚至还包括其他外来的一些参与者。所以在我们离开当地之后，"在场"的关键就成为一个工作机制的形成过程，不是仅仅去一下现场就结束了。但是如何和那些偏远的地方持续保持合作，也确实是一个长期积累的过程，或者说一个取得共识信用的过程，这个特别重要。

第三个词就是"在线"。就我们目前的经验而言，数字化确实是一个基础的工作。比如说我们跟青海的合作，一定要有很多在线的方式。除此之外，在线还包括对一个地方的宣传推广。数字化可以用尽可能低的成本，让公众了解每个地方

左上｜构建"风景 - 人文 - 物语 - 社区"知识体系

右上｜建设公共开放式的地方文化知识平台

左下｜面向儿童的手工艺教育：交互设计师与非遗传承人、当地留守儿童一起进行教育软件的设计

右下｜来自韩国、中国的设计师与花瑶挑花手艺人一起协商进行文创产品的开发设计

的人，以及它的风采风貌，让公众了解这个地方的人的勤劳与智慧。让每一个地方的人开心，让他们有幸福感，让他们在短时间内快速地成长，帮助他们推广和宣传。比如安妮公主原来说用 8 分钟来看我们的展览，最后一共待了将近 80 分钟去和每一个织娘交流，对这个项目和参与者都是一种鼓励。

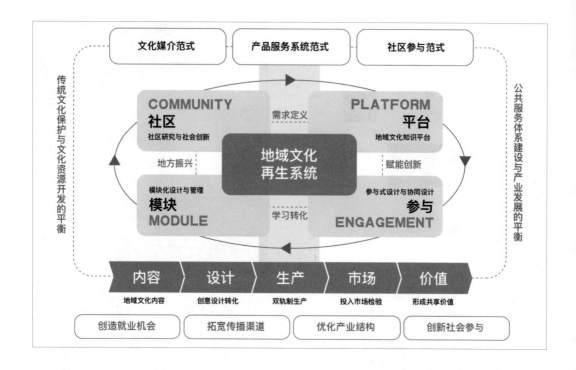

地域再生

第三个部分我想来分享一下第二个十年的工作。在通道县所在地怀化市，我们跑完整个怀化地区以后，重新归纳怀化市规模 5000 万元以上的企业，思考如何去定位一个名不见经传的小地方，"一个火车拖来的小城市"来做新的产业升级。

首先区位优势是有的，因为那里火车、高铁、高速公路都特别发达，是中西部的一个交界点。把几个集群梳理之后，对于地方来说，政府的整个"十四五"规划思路也非常清楚，也就是说这里不可能仅仅依赖产业转移和招商，而是应该去思考到底如何发挥它的文化资源、生态资源，包括互联网介入之后如何发展和充分利用。例如京东过去之后，我们就联合去做农业和生态服务，设计一下互联网到底通过怎样的方式真正给地方的中小企业服务。另外怀化也是袁隆平安江农校所在地，所以在智慧农业方面，也做了很多对标的研究，希望把这些农业的核心技术放到互联网上；还有在智慧城市方面邀请国防科技大学的企业过去开展中小城市的智慧城市的服务，在这些工作中设计是无处不在的，也对设计本身提出更高的要求。

湖南大学设计的学科发展方向

湖南大学在 2018 年之后，经过不到两年时间的筹备，已经基本完成了"新工科·新设计"下的"6+1"新培育和学习计划的修订

博士研究方向

三大方向

设计理论与战略　　智能设计方法与工具　　文化科技融合与社会创新

硕士研究方向

六大模块

智能装备　智能出行　数据智能与服务设计　智慧健康　可持续与生态设计　数字文化创新

艺术体验与创作＋校优秀传统文化基地

左｜智慧城镇板块：目前该板块已集聚了优美兴、京东云、三通慧联等智慧型城镇服务企业，实现了文化科技赋能的城市产业服务体系建设

右｜湖南大学设计的学科发展方向：湖南大学在 2018 年之后，经过不到两年时间的筹备，已经基本完成了"新工科·新设计"下的"6+1"新培育和学习计划的修订

守正创新

另外，有的老师提到这么多年中国的设计教育没有改变，我觉得不对，还是在改的，至少湖南大学一直在改。

比如，1993 年我们获得了国家教学成果一等奖，2018 年又拿了一个国家教学成果一等奖，但是拿完奖之后我们全部推倒重来，重新做了新的六大板块：智能装备、智能出行、数据智能与服务设计、智慧健康、可持续与生态设计、数字文化创新。这个里面的布局既有热点，也有冷板凳，比如生态问题。或许在这个方向干十年都不知道能够做到什么程度，但是我相信如果石油、海洋、化工、林业类院校的工业设计方向的设计团队真正行动起来，忙起来，去和科技靠近，真正地介入主战场，就一定会大大推动工业设计的内涵建设。

创新设计大机遇

童慧明

致力于推动中国工业设计发展的知名专家、教授。广东省工业设计协会副会长，BDDWATCH 发起人，广东省工业设计协会体验设计专业委员会专家，中国工业设计协会常务理事，中国美术家协会工业设计艺术委员会副主任委员，前广州美术学院设计学院院长，广东省第五、六届"省长杯"工业设计大赛评审委员会主席，广州市"红棉设计奖"专家委员会主席，多个国内外设计奖项的评委。近十年来设计研究聚焦于设计战略、品牌创建、品牌设计形象、产品创新设计等领域。

以潜伏镜为原型，设计改造而成的呼吸机受到好评

　　"大流行病时代的创新设计"这样一个话题是基于全球当前所处的防疫的状态。这个话题也事关我们今天身处的这个世界。新冠肺炎疫情发生以来，我持续跟踪国内外在疫情中发生的各种各样的事情，包括设计界对这个疫情的反应，以及在这个疫情中如何去做创新等，针对这些各方面的内容，在这里跟大家分享一下自己的一些看法。

应急创新

我观察到中国、欧美，以及其他国家的设计界在这次疫情中的反应和反馈是不一样的。不一样在哪呢？这个疫情暴发之初，我们大家都记忆犹新。中国政府立即传达了全国的动员令，从物资不足到自给自足的投产供应，整个过程前后大概也就是一个多月的时间。也就是说，还没有轮到中国的设计行业登场去用创新的手段来解决口罩、防护服、呼吸机等物资不足的问题的时候，国内疫情就已经得到了较好的控制。但国外的情况就有所不同了，很多国家一开始很不以为然，结果等到疫情完全暴发的时候，才后知后觉地发现原先的物资储备是完全不足的。而且很多国家过去把口罩和防护服当作低价低值的耗材全部移到了亚洲地区生产，而疫情又导致整个运输中断，物资完全供应不上，这也成了困扰他们防疫的一个非常重要的问题。所以在这种情况下，创新应急被提出，很多的企业包括设计机构，开始考虑如何用创新去解决个人防护用品（PPE）不足的问题，例如福特、苹果、戴森，包括LV等奢侈品企业全部都开始做防护服、防护面罩等产品。在这个过程中我们看到了设计师创意的爆发。但是设计师要利用创意来解决这种防疫物资不足的问题，还是需要大批量生产量级的工厂，可是又缺少满足这种条件的工厂。所以大家又把目光转投到了 3D 打印。因为连防护面罩、支架等产品 10 万个以上数额的订单，都可以在 3D 打印这个平台上进行制造。这也是美国和欧洲的 3D 打印产业在疫情中有指数级高速暴涨的原因。我们知道惠普有一个事业部是专门做 3D 打印设备的，这个事业部在这次疫情中也快速地成长了起来，而且基本上已经到了将来可以应对工业化产品的量级生产的地步。所以这里又有了另一个非常有趣的话题：过去我们用 3D 打印去打印一些产品模型的工艺，在疫情中被激发成为未来的工业生产方式大变革的一个驱动技术。因此中国的设计界也需要持续关注这个方面的变化。

时代机遇

所谓"大危必有大机"，刚才谈到的应急创新是快速创新解决紧迫的需求问题。现在再说一下"时代机遇"，有很多企业原先已经在某些科技手段，或者某一类产品上达到了一定的高度，但是一直没能被社会重视，结果在疫情中获得了爆发。也是由于他们早有预见，才能抓住机遇，所以说"机会永远属于有准备的人"。

从这个角度出发，我们往回看，2002 年，有一个叫保罗·皮尔泽的美国经济学家，出版了一本著作，叫作《*The new wellness revolution*》（《财富第五波》），在当年的经济学界引起非常大的震动，也产生了深远的影响。他在这本书中提出大健康产业是下一个万亿美元级产业，也是所谓的财富第五波。在这之前的财富第一波是机械化时代，第二波是电气化时代，第三波是计算机时代，第四波是信息网络时代。而第五波大健康时代，就是保罗·皮尔泽在 2002 年的时候对未来的经济发展提出的预见。而这一次疫情实际上确实让大健康产业作为财富的第五波这个话题引爆了。除此之外，在这本书出版之后，有三个非常重要的世界级企业：通用电气、飞利浦和西门子，不约而同地在 2004 年—2005 年做出了大的战略性转移，放弃了过去生产家电的部分。比如飞利浦，目前在中国市场上卖的飞利浦的家电产品全部是飞利浦中国委托国内很多的设计公司制作，然后贴上飞利浦的牌子，实际上跟飞利浦在德国总部的研发中心完全没有关系。这些企业目前真正的投入，在资金方面全部都聚焦到了大健康产业。在高价值、高利润、高科技引领的这个高端医疗设备的发展上，这三个企业已经成为全球范围内领导性的企业。

我们站在今天的节点上往回看，其实在全球大流行病之前，100% 的医疗产品，50% 以上的消费产品，其实都已经直接或间接地在跟健康产生关联，只是我们并没有注意到而已。而在后疫情时代，以人为中心的健康创新设计会主导科技和产业的发展成为主流。在这个问题上，我认为我们中国政府提出了一个非常有内容有价

值的主张，或者叫价值观——在疫情中"生命至上，人民至上"。我们用设计思维的角度来看待这 8 个字，可以说这是一种以人为中心的顶层战略设计思维。

医疗创新

我国医疗健康产业的现状是什么？首先，在低端医疗健康耗材领域我国拥有强大的制造能力，但是创新能力不强，大家戴的一些医用外科口罩、3M 口罩等，大多是由外国人设计的。其次，在高端的医疗设备里，研发、设计和制造能力等方面，我们跟发达国家也存在一定的差距。接下来我想快速地用一些案例，把刚才谈到的观点做一个分享。

比如苹果公司，在美国护目镜严重不足的时候，苹果的设计师第一个行动起来，快速地设计了一个可以由 3D 打印，并可以用薄的透明片支架快速组装起来的护目镜，然后他们把这个设计放到网上，无偿地让人们下载、打印、制作、使用，希望能解决护目镜短缺的问题。

在泰国，一个妇产医院的护士们为新生的婴儿制作了专用的护目镜。这个设计考虑的是一岁以下的婴儿无法戴口罩，因为他们的肺部还没有发育成熟，戴口罩会对他们造成损伤。所以在防护必须进行的情况下，护士们为新生婴儿做了这样一个护目镜。

在意大利，有一个比较经典的案例，可以充分体现设计师的智慧。意大利有一个做 3D 打印且仅有四个人的创业公司，创始人是一位工业设计师。然后他们做了什么呢？他们在呼吸机严重供应不足的时候，运用设计师的思维注意到了潜伏面罩。他们对潜伏面罩做了一些改装——原先只有一个出口，现在变成了两个出口，一个吸入氧气，一个排出呼出的空气。后来，他们又做了进一步的改进，将面罩做

成了帮助医院里危重病人呼吸的呼吸机。在整个过程中，这个小小的创业公司甚至还引起了风投公司的关注，现在已经有若干公司要投资他们。

在中国上海，一位设计师在社交平台上分享了他做的一个视频，他改造了一个宠物用的透明背包，结合一些呼吸用的过滤装置，最后设计出一个可以带着婴儿外出的产品。

除此之外，我们还可以看到韩国为了给参与核酸检测的护士提供更好的保护，他们专门设计了采样的小亭子。之后马来西亚一所大学里的一些学生受到这个启发，也紧急行动起来，设计了类似的采样亭，然后投入到当地医院使用。

2020年1月初的CES展上，美国的一个创业公司推出了一个非常有革命性的产品，这个被认为是2020年的CES展中十大黑科技产品中排在第一位的产品。他们用新风机的技术做了一个全新的戴在脖子上的面部呼吸器。它是通过用风的正压的方式，来对整个口鼻形成一个防护，在风的作用下使病毒无法侵入。

山东的烟台杰瑞科技用一个月的时间推出了四种产品，采用了静电喷涂的技术，是一种非常高效的、平台式的产品，同时也是锂电供能，体积不大。有小型车形态、手提箱形态，以及小推车形态，可以满足在各种不同场景下的消杀需求。

测温产品方面，2020年荣耀手机在手机背面的相机镜头附加了一个红外测温的探测器，实现了手机测温。在深圳，也有一些门禁系统中植入了测温的功能模块。这其中，深圳光启非常卓越地展示了他们的创新能力。他们设计了拥有红外测温功能的头盔，它是完全通过无线的方式连接到系统，一旦检测到路过的人群中有体温高的人就能立刻进行锁定。

未来，跟水、空气、物体表面有关的杀菌消毒，或许会是一个巨大的蓝海。

而在这个方面，实际上飞利浦、LG等企业早就已经开始接触了。他们把最尖端的紫外线消毒的元器件做成了高价值的芯片，然后放在咖啡机、泡茶机、水箱、电冰箱、奶瓶的底座上，成为一个可以对这些器物里的水进行消毒的产品。另外，LG在几年前就设计开发了可以投放到机场和一些大型商场里对自动扶梯进行消毒的产品。2020年年初在CES展上，LG还推出了它的具备杀菌消毒功能的无线耳机，当你将耳机放进保护套里，关上盖子之后，它就会启动紫外线对耳机进行消毒，以此保障进入耳道的部件始终是清洁的。

有一家美国的创业公司较早关注到了消杀设备在航空领域的市场，他们的产品采取紫外线光管的方式进行消杀。他们原先是计划做成机器人，但是由于时间紧迫，所以最后还是需要借助人力。产品和饮料推车的形态、大小一样，但是有两个消毒臂可以折叠和打开，这个消毒臂可以覆盖三排座位，上面用光管覆盖，对所有经过的座椅表面进行消毒。对一个客机的消毒仅需用时3分钟——1分钟推进去，1分钟从头到尾走下来，最后用1分钟对厕所还有食物的储备间进行消毒。

还有一家美国公司做了一个类似风扇的消杀设备，它通过缓慢旋转，让叶片在这个旋转过程中把紫外光照射的范围实现了三倍的放大。

十二大前瞻整合创新项目

在这样一个时代大背景下，将来医疗健康领域还会出现更多的设计创新产品。所以我梳理了十二大前瞻整合创新项目，包括智能呼吸机／口罩，智能正压防护服，智能可穿戴测温系统，智能移动式核酸检测设备，静电喷雾消毒产品，智能紫外线消毒机器人，全自动折叠担架车，全自动、多功能电动病床，纯电动小型救护车／机，智能多功能移动式呼吸机，智能小型化UCMO（体外膜肺氧合）系统，以及医废处理产品系统。

后疫情时代与健康设计

赵 超

　　清华大学美术学院副院长、教授,健康医疗产业创新设计研究所主任,中国设计业十大杰出青年,教育部新世纪优秀人才。专注于跨学科和跨文化的设计研究与创新实践,主张通过设计创新整合文化、技术、美学、商业等要素,实现设计的社会属性、人性化体验,以及可持续发展。近年来主要从事健康医疗产品与服务设计创新、用户体验研究、人本设计创新方法研究、社会创新理论研究等领域的设计研究与实践。

这次论坛我将从个人的实践角度来讨论一下后疫情时代的大健康设计。

健康产业在大部分人的认知里更多是与医学、药学，以及管理学相关的。从传统意义上讲，传统医学经过几千年的发展，一直聚焦于循证医学。循证医学主要在医疗领域，探索的是依靠系统化、规范化的可靠疾病监测指标数据和诊疗指南进行疾病治疗，同时排除患者间的个体差异，对受试人群进行试验组和对照组的随机分配。

设计依托叙事医学理论介入到医学领域

设计如何介入到以医技为核心的复杂学科领域中，谈到的是叙事医学，即对医生、患者、家属和公众高度复杂情境进行叙述和理解的医学实践活动，用以解决紧张的医患关系。叙事医学从非技术的角度对患者进行干预和治疗，从实践层面奠定了生物医学的伦理维度和理论基础。

当下西方医疗领域一个重要的观点就是"实现跨学科"，也就是把医疗跟设计、人文紧密地联系起来，并提出了"循证叙事医学"这样一个理论。这个理论从方法论层面来讲，涉及了6个A，翻译过来就是取得(Acquire)、提问(Ask)、查找(Access)、评估(Assess)、运用(Apply)和协助(Assist)。那设计在这里边能做什么，要看下对设计的界定，当下设计的界定已经远远超出了过去几十年前的界定，当下对于设计的界定是：设计是针对使用情境、关键因素、引导质量、形态特征进行定位、强调、重温的行为；设计是针对当下问题和挑战进行定位和重构的行为；设计是通过尝试新方案和不同可能性而进行问题解决的持续性行为；设计是建构设计批评和比较概念优劣的创造性行为；设计成为知识建构的手段为设计师提供创新的工具方法；设计是根据设计情境而表现出的明确的反映性行为过程。

三类科学	自然科学	人文科学	设计科学
学习研究的对象	自然世界	人类经验	人造世界
使用的方法	试验、归类、分析	类比、隐喻、评价	形态规律、原型、整合
价值体系	客观性、逻辑性、中立性，关注"真理"	主观性、想象性、承诺性，关注"公平"	实践性、原创性、移情性，关注"适度"
不同科学教育的普遍性规律	● 传播现象研究所产生的知识 ● 训练探究的适当方法 ● 引发学生建立价值评价体系和学科文化		
解决问题的手段	分析、归纳、演绎		整合、构建

设计科学与自然科学、人文科学的对比

国外有一名著名设计学者谈到设计科学在人类文明发展史中是作为第三类科学存在的，他比较了自然科学和人文科学之间的差异，并认为设计科学是第三类科学。

具体来说，自然科学学习研究的对象是自然界，人文科学是人类经验，设计科学学习研究的领域则是"人造世界"。从使用的方法上来讲，自然科学使用的是试验、归纳，以及分析的方法，是基础教育领域中常用的方法，人文科学则使用类比、隐喻、评价的方法，设计科学则跟前两者完全不同，它更多的是倾向于形态规律、原型和整合。在价值体系上也有很大的差别，自然科学强调的是客观性，关注相对"真理"，人文科学关注的则是主观性、想象性，以及承诺性，更关注公平，设计科学则是强调实践性，原创性和移情性，更关注"适度"。另外，设计科学是通过整合、构建来创造新的有秩序的人造世界，而自然科学和人文科学则更多倾向于分析、归纳和演绎。

从这个角度来讲，在我工作的地方，清华大学，也在探索一些新的创新模式，所以新成立了一个研究院——清华青岛艺术与科学创新研究院，从名字就可以看出我们希望设计在未来更多的是要进行跨学科的合作，把艺术和科学进行整合。在这

个研究院，宏观上要进行四个方面的工作，一是以信息时代为背景的产品开发设计；二是以城乡建设为载体的可持续环境优化设计；三是以健康包容发展为目的的社会设计；四是以文化遗产为基础的艺术设计。同时在这个全新的创新平台上面，我们也希望探索面向未来出行、未来生活、未来时尚、未来健康福祉、未来研究学习，以及文化的六大可持续发展领域，通过把不同学科进行整合，来创造新的产品、新的服务，乃至孵化新的企业。

设计是一种对话方式

引用英国设计研究学者奈杰尔·克罗斯的一个观点：设计是一种对话方式，连接各个分支学科，达成共识，创造新的知识并重新理解设计。所以设计师需要具备跨学科的能力。

接下来我将讲一讲清华是如何介入大健康领域的。首先，清华率先创立了由设计学科牵头的健康医疗产业创新设计研究所，从传统意义上讲，医疗研究所更多是在医学院、药学院设立，而清华设在了美术学院，我们邀请和整合了中国工程院、中国科学院的院士来共同开展设计创新。

我们希望在这个研究所开展构建以产品服务和环境为中心的循证叙事医学体系工作，这里边包含了医疗体系和大健康体系中的多个利益相关方，除了医院、医生、护士外，还有保险公司等其他相关利益方，研究他们之间存在的关系、问题以及交互方式，从中寻找到设计创新的机会点和可能性。

在这样的理念下，疫情期间我们做了很多设计实践，多个项目已经落地，并在抗击疫情过程中发挥了重要作用。同时我们也在尝试设计适合后疫情时代的项目，希望能对常态化的防疫工作起到作用。

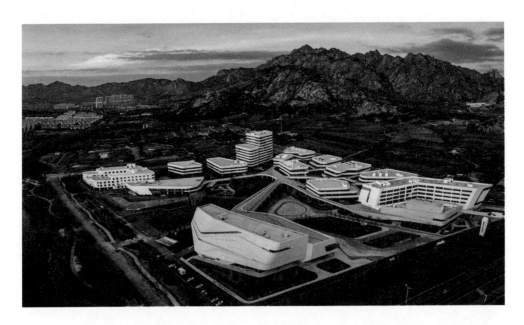

上｜清华青岛艺术与科学创新研究院园区全景

下｜掌上家用核酸检测设备

首先介绍的是"六项呼吸道病毒核酸检测试剂盒",为什么这样命名呢?是因为在新冠肺炎疫情刚暴发时面临的最大挑战是区分新冠肺炎患者和普通感冒患者,这台设备可以做到在一个半小时之内迅速检测发热的患者是新冠肺炎患者还是非新冠肺炎患者。研发这台设备我们只用了两个月的时间,并迅速落地应用于抗疫一线。这台设备的主要优势是运用模块化的手段来实现快速组装,并且它的生产成本很低,同时具备可移动性和高通量,高通量是指这台设备可以在一个半小时内同时大批量检测不同的样本。

在设计过程中,我们不仅参与了硬件设计,还参与了设备原理设计,这台设备用到的是生物芯片技术,不同常见的通过咽拭子检测口鼻腔黏液的形式,这台设备是以血液为检测样本,通过微流控技术来进行生物芯片的快速检测。另外,芯片本身的微流控的流入方式也是由我们主导设计的。

在具体的实践过程中,我们还提出了一个概念,能不能参考验孕棒的概念让个人在家中就能快速检测出核酸结果是呈阴性还是阳性,同时在体验上能够更好。后来经过一个月的研发,我们研发出了一款全新的掌上家用核酸检测设备,这个设备能够在短短 20 分钟之内出结果,并且在操作准确、操作流程规范的情况下,检测的准确率在 90% 以上。

我们做的都是产业化的项目,都能在很短的时间内实现产业化然后用于抗疫一线。目前我们在进行的是"核酸检测移动实验室"的设计,通过对传统依维柯汽车进行改装,将检测基站与其进行融合,实现哪个地方有疫情就将车开到哪个地方,并且这个车里面配有机械手,无需人工就可以进行操作。这个项目已经落地,并在新疆进行了批量的应用。

建立国家重大疫情防控监测网对于现在和未来都意义重大。结合过去十几年与医疗领域专家和企业合作的经验,我们也在探索一些技术和产品,如何通过大数

巡诊基站细节图示

上｜六项呼吸道病毒核酸检测试剂盒
下｜"核酸检测移动实验室"的概念图

据、人工智能、生物芯片等技术来构建覆盖整个国家的重大疫情监测网，通过家庭端、社区端、中心医院的数据来形成这样一个天网，监控国家整体的疫情情况并用于辅助决策。

还有一方面的实践是，通过服务设计和系统设计的方法，来构建基于三级诊疗体系的新型养老社区健康体系。在具体的设备上，我们研发了一款通过结合中医的目诊技术和西医的大数据、影像技术来对老年人的慢性病进行诊断。社区中的老人利用五分钟的时间，自己面对机器，拍摄四张眼部的照片，利用中医对于眼睛色斑的诊断和西医的大数据、影像学进行一个精准比对就可以获得结果。在设备形态上也逐渐从大型设备往小型可穿戴设备转向，利用 3D 打印技术和可穿戴技术让产品走入每个人的家庭里面。这些产品都已逐步进入批量化生产阶段。

设计要提高体验感

下面再讨论一个关键词——体验，大家熟知的苹果公司最关注的就是体验，体验主要通过共情的方式实现。我们做的与冬奥会相关的项目就用到了共情这种方法，如京张高铁的无障碍化项目。在这个项目中，我们的设计团队成员有的自己坐着轮椅拄着拐杖去调研现在复兴号上在无障碍设计上存在的问题，有的扮成孕妇或残疾人对内部设施进行体验和评价。我们还在实验室中搭建了一个1∶1的高铁内部模型，让所有的团队成员都有切身的体验，进而能更好地用共情的方式来感受残疾人和其他弱势群体的乘车体验，来实现从心理到生理全方位的人性化无障碍设计，比如通过设计来实现让坐轮椅的人更方便地进入到车厢，同时不会引起其他人的过多注意。京张高铁在冬奥会期间，餐车除了作为吃饭场所，还可以作为新闻记者用来办公的场所。这个餐车不仅可以满足人与人之间开会、办公的需求，同时也能满足面对着窗户安静地写稿的需求。

国际知名心理学家与当代认知心理学应用先驱唐纳德·诺曼曾说过："设计是对于复杂系统的管理。复杂是全世界的生活现实。复杂是良性的，我们的技术必须是复杂的，以匹配生活中的各种活动……复杂不仅是不可避免的，而且是设计的新的出发点和解决问题的契机，好的设计师必须学会管理复杂，管理本身应成为当代设计的组成部分。"

我们也做了大量的以核心关键技术为驱动的一些医疗体系的创新和研发，如细胞风险技术设备。在这样一个科学和工程的复杂系统里面，我们通过更人性化的设计让操作人员可以更规范化地进行操作，从而使得实验的数据能够更加准确。并且我们也对产品的品牌进行了整体规划，从而形成一个统一的产品DNA。项目进行结题的时候，科技部的专家说这是科技部重大专项里面少有的能够直接转化的一个重大专项，说明设计在科技部重大专项中起到了一个很重要的作用。

上｜居家养老服务体系系统图
下｜京张高铁餐车效果图

我们也在空间领域进行了设计，我们正在建立一个由老旧厂房改造面向高端用户的细胞治疗的医院。这个厂房的空间如同一个迷宫，并且在大迷宫中还套着小迷宫，所以我们需要解决的问题就是如何让患者进入到医院后能够迅速找到对应的科室，我们对寻路的节点进行了深入的研究，传统做法是借助色彩、导视系统来进行寻路的引导。但新技术给我们提供了新的解决思路，借助人脸识别技术、投影技术和可穿戴技术来建立一个全新的寻路的体验，我们在做的就是探索如何在这个医院空间中实施。在挂号区患者可以领取一个可穿戴设备，通过人脸识别技术识别患者要去的科室，借助地面上投影和可穿戴设备的指引，不需要传统导视就可以到达要去的科室。这些技术已经是成熟的了，设计师要做的工作就是针对现实生活中的问题找到对应的应用场景，并探索出新的可能性。

设计就是构建人造世界的意义

最后要讲的就是当下的设计就是构建人造世界的意义。我们要研究的是以技术为驱动的产品，只有人和产品、文化、技术进行了互动后，我们的人造世界才有意义，才会产生体验。如我一开始所讲，作为第三类科学的设计科学，更多的是在关注如何整合艺术和科学、人文和技术领域的一些知识。

顶层的决策对于设计来说很重要，一方面是设计师的决策，另一方面是企业的管理层的。为了让企业家和医院的决策者也能够有设计思维，我们与清华大学经管学院合办了面对医院院长的培训班，把设计思维、共情的方法导入到医院的体系中，希望通过这种努力能够改变中国现代医院的医疗体系和健康体系的一些问题。

所以说从人造物的这种发展体系上面来讲，作为设计师，不仅要做实物性的产品，同时也要关注产品所提供的服务，服务设计特别是服务贸易成为当下发展的关键词。当然不仅要关注服务，也要关注界面，这里所说的界面不仅仅是手机和电

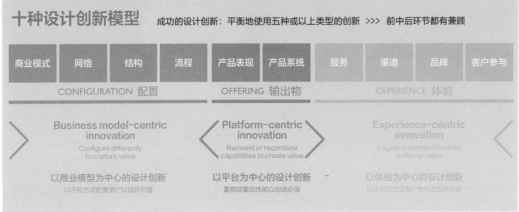

十种设计创新模型

成功的设计创新：平衡地使用五种或以上类型的创新 >>> 前中后环节都有兼顾

商业模式	网络	结构	流程	产品表现	产品系统	服务	渠道	品牌	客户参与

CONFIGURATION 配置　　　　OFFERING 输出物　　　　EXPERIENCE 体验

Business model-centric innovation
Configure differently to capture value
以商业模型为中心的设计创新
以不同方式配置资产以捕获价值

Platform-centric innovation
Reinvent or recombine capabilities to create value
以平台为中心的设计创新
重塑或重组性能以创造价值

Experience-centric innovation
Engage customs differently to deliver value
以体验为中心的设计创新
以不同方式让用户参与去创造价值

上 | 细胞风险技术设备
下 | 10 种创新的类别

脑屏幕所呈现的界面，而是更多人物之间交互、互动的这样的界面，设计师要具备更多项目管理的能力，构建多用户的网络，最终才能够形成有意义的人造世界和人造的生态和系统。

最后，从创新角度来讲，应有10种创新的类别，在前期环节是商业模式的创新，然后是结构的创新，包括供应链管理的创新；中间环节主要是物，物和物的系统创新，到后期环节应是服务、渠道、品牌以及体验的创新。好的创新应该是什么？应该具备五种或以上创新模型且前中后三个环节都有兼顾。

面向未来的设计驱动型社区营造

娄永琪

同济大学副校长，同济大学设计创意学院教授、博士生导师，瑞典皇家工程科学院院士，瑞典哥德堡大学、意大利米兰理工大学、芬兰阿尔托大学客座教授。长期致力于社会创新和可持续设计实践、教育、研究，积极探索设计在新时代的新使命、新角色、新方法和新工具，并将"设计驱动式创新"应用到城乡交互、产业转型、创新教育、社区营造、政策研究等多个领域。

四平空间创业项目

在人类出现之前，地球大概有 46 亿年的历史，对于地球来讲，人类的出现实际上就是一天里面的一瞬间，但是人类出现之后，这个世界就从此改变了，分为人和自然。人类为了更好地和自然进行交互，创造了一个人造物世界。我们所使用的工具，我们的聚居形态，我们的伟大工程，还是我们现在的城市，所有的这些其实都是人造物世界，都是人为了更好地和自然世界交互而产生的。随着计算机和互联网技术的出现和发展，又产生了一个赛博世界，这个世界是一种虚拟世界。从此我们这个世界就包含四个层面：人类、自然、赛博世界和人造物世界。

生态危机下设计的效能

维克多·帕帕奈克的《为真实的世界设计》这本书里面有一句话令人震撼，大致意思是：这个世界的确存在比设计危害更大的专业，但是不多，设计是这个世界危害很大的专业。为什么呢？当时他觉得设计在扶植消费主义、毁坏环境，并用"一刀切"的方法造成文化的同质化。智库罗马俱乐部提出了一个观点叫"增长的

极限"，就是说人类发展的天花板越来越近了。罗马俱乐部里面一个很重要的人物兰德斯在2012年的时候出了一本书——《2052：未来四十年的中国与世界》（以下简称《2052》）。他在《2052》这本书里描述了一下未来世界，说世界不会崩溃，但地球会因为全球变暖而遭受到严重破坏，同时也会产生大量贫困人口。这里面描述的所有的这些可能的危机，主要的原因就是人类思维和行为的短视，人总是只想着眼前的事。

这些问题对地球来讲可能不是危机，因为它还能够存在几十亿年甚至几百亿年时间，但是对人类来讲影响很大。在人类世界、人造物世界和自然这个天平上面，如果说我们现在看到了危机，那是因为这个天平失衡了。在这个天平当中，我们讨论的赛博世界也许可以做很多的工作。

人类、自然、人造物世界和赛博世界

设计可以做什么？

设计可以做什么？设计可以做很多事情。同济大学的设计创意学院，把设计和创意连在一起，用设计驱动创新。但设计本身实际上是中性的，既可以起积极的社会作用，也可以起消极的社会作用。我觉得在很多的时候，设计不是问题，设计

就像一把刀，用这把刀做好事还是做坏事，关键是看怎么去应用它。在当下，如果说我们看到了人类发展过程当中的"人地危机"问题，那我们其实要运用设计来解决问题，除了在已有的范式下做得更好，也需要创造一个新的范式。诺曼和罗伯特发表过一篇文章，讲设计怎么去推动范式转型，大致观点是我们不能仅仅在一座山头上面通过人本设计（human center design）不停地往上爬，因为爬着爬着你会爬到山顶的，这个时候比较重要的是你要跳到另外一个山头上去，实现一种推动，一个范式转型。这里面讲到人本设计必须要完成这个跳跃，也许人本设计还是对的，但是你要重新定义人本设计。

我如果说这个世界上存在一样东西，花你很多钱，让你疼，让你失去自由，让你跑不快，行动受到限制等，你们想要吗？你们肯定都说不要。但我告诉你们这个东西是高跟鞋，男士或女士都可能想要。高跟鞋揭示了一个很有意思的人类特性，人类是可以为了精神上的回报来放弃一些物质上的需求的，人类性格中有这样非常宝贵的特质。所以我们再去看马斯洛的需求金字塔，从低到高，基本上是生理需求、安全需求、归属感需求、尊重需求、自我实现需求。实际上我们原来的人本设计更多关注的是人底层的需求，那是不是我们可以再往上面去走一走？关注更高层次的需求，用设计推动集群式的行为改变。

身份、视角与设计

从科学家的角度来看，我们这个世界的确存在好多种减少碳排放的路径，但是很少有人去实践，因为很多人认为有更大的房子、更大的车子、更高的消耗才是品质生活，而这显然与减少碳排放背道而驰。所以这个时候设计需要做些事情，来推动更多的人改变自己的看法。我们设计从微观上面有很多的做法，比如说大家觉得背一个可回收的包花好多钱，但是很时尚。比如说我在斯德哥尔摩做的一个扶梯案例，通过交互设计的运用，鼓励更多的人走扶梯而不是坐电梯。

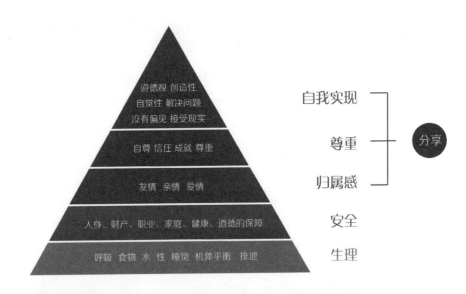

道德观 创造性
自觉性 解决问题
没有偏见 接受现实

自尊 信任 成就 尊重

友情 亲情 爱情

人身、财产、职业、家庭、健康、道德的保障

呼吸 食物 水 性 睡觉 机体平衡 排泄

自我实现
尊重
归属感

分享

安全
生理

上｜马斯洛需求五层次
下｜斯德哥尔摩奥登普兰广场扶梯设计，娄永琪

我们要把设计的视野放在更大的一个视角下。在 2014 年的时候,在同济我们当时几个学者在一起写了一个 designX 的宣言,最后放在了唐纳德·诺曼的博客上,后来 2015 年的时候我们出了一期 designX 的专辑,专门写了 5 篇文章来阐述 designX。那什么是 designX 呢?它是一个基于佐证的设计方法,它是为了更好地去面对真实世界挑战,它面向复杂性、模糊性和不确定性,更多地聚焦关系和系统,这里面会牵涉更为复杂的相关者和各类问题。还有一点很重要,我们不仅仅提出策略,更要介入实施。设计在以前基本上扮演的都是一个绍兴师爷的角色,要出主意,出完主意等县太爷去拿主意。这就是设计师,干不好不是我的事,我这个"提议"可是最好的。而现在,设计师不仅要提出"提议",更重要的一点是,自己要成为这个"提议"落地可实施的推动者,这个时候需要设计师有新的能力。当然还有一点特别重要叫"muddling through",就是说设计其实是不断地在自我更新和自我迭代,当你把设计、把你的责任、把你的角色、把你的使命放到一个新的位置的时候,我们就需要去发展新的设计知识、新的设计文化、新的设计理论、新的设计工具。"muddling through"这个英文词语我把它翻译成"摸着石头过河"。首先就是要去尝试,先用开放来代替改革,然后碰到问题,见招拆招,不停地修正和迭代我们自己的设计行为,一点一点地闯出一条路。

可持续发展实际上是一个非常典型的复杂系统问题,对于我们设计师来讲,我们不仅仅是去设计一些产品,还要去考虑怎么重新设计我们这个世界,怎么在系统层面推动更大的一个范式改革。

社会与自身视角下的可持续秩序

理查德·布坎南提出的设计四秩序表明,第一秩序是符号,第二秩序是物,第三秩序是各种各样的行为、服务、流程,第四秩序是系统、环境、机制等。现在来看,我们讨论复杂社会系统设计可能要在系统层面进行思考。如果回到开始我们

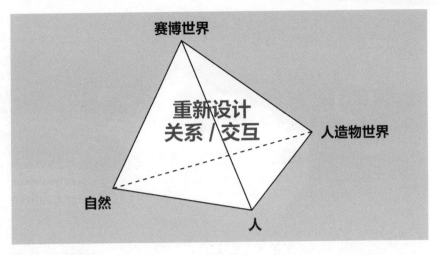

四个系统及其交互

讲的四个系统，人、自然、人造物世界和赛博世界的话，我们就需要重新设计各种各样的关系和交互。这是一个涉及政治、经济和社会的问题，不仅仅是技术问题。对于设计来讲，出现了新的设计方向，我将其称为可持续导向的社会交互设计，它的结果是一群人改变了他的生活方式，开始转向可持续发展的生活方式，而这是被预设的，被设计的，而不是作为被动结果。

我们学院在 2018 年翻译出版了两本书，一本书叫《新经济的召唤：设计明日世界》，就是说很多经济没有被设计出来，但是对于未来意义重大。现在我们觉得投资资本的想象力太狭隘了，你投小黄车，我就投小蓝车、小绿车，把共享单车这么好的一个行业给投坏了，资本应该更加有想象力地去投一些现在还不存在的但是会影响到所有人未来的行业，比如致力于环境可持续发展的行业。另一本书是罗马俱乐部在 50 年周年庆的时候出版的叫《翻转极限：生态文明的觉醒之路》。其实这本书的英文名叫 "come on"，之所以翻译成现在的名字，是因为我们和这个书的原作者魏伯乐一起商量后觉得并不好直接对 come on 这个英文词进行直译，它的三章标题都叫 come on。第一个 come on 是什么意思呢？含义是 "别忽悠我了"，别再说这个地球没问题，别再说这个气候变化是科学家伪造出来的谎言，并举出了很多的证据来证明地球有问题。最后一个 come on 是什么意思呢？是非常积极的是 "一起干吧！" 这个意思。所以最后我们把它翻译成 "翻转极限"。

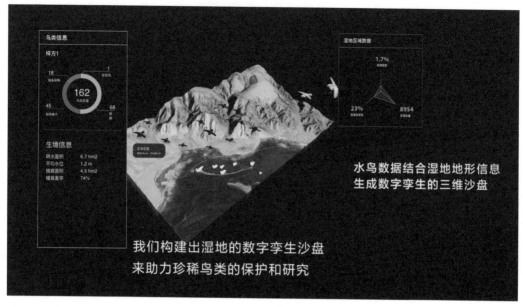

孙效华教授与华为云 AI 合作助力水鸟保护的模型

赛博世界：技术贡献

那么最后我们讲讲赛博世界的潜能。

世界上很多城市都开始制定了城市层面的数据战略，比如说芝加哥现在做了
一件事：把所有的东西都变成公共数据，大家都可以来访问。大家有了公共数据平
台之后，可以做很多个性化的工作。我们在杭州也在做城市大脑，在万物互联的这
个世界当中，有一点很重要，别忘了我们的栖息地，我们要把我们人类、人造物世
界和栖息地都连在一起。

我们学院的孙效华教授和华为做了一个关于鸟类栖息地的人工智能的研究，
就是不仅仅可以看到鸟类的栖息地，它还可以找到背后很多的人肉眼看不到的信息
和规律。我们还在做一个上海的项目，就是我们在上海想做一个未来的乡村，在这

个未来的乡村里面我们有个逻辑，这个村里面可能有 2000 个创新点，200 家公司，2000 个就业岗位，那我们先把 200 家公司串成一个闭环，它是个循环经济，你的废料就是我的原料。这里面有一个问题是很有意思的，就是一个村庄如果找到娄永琪这么一个专家，我们可以手动来完成这么一个闭环，如果放在全世界范围内，如果有 2000 个村庄怎么办？4 万个城市怎么办？需要借助人工智能。如果说人工智能能够把这些串成一个系统，你可能会发现即使某一时刻或某一环节出现了一些问题，借助人工智能技术也可以快速找到问题所在，并给出解决方案。

社区营造：系统链式反应场

我觉得社区事实上是一个被严重忽略的创新策源地，为什么呢？因为社区最贴近问题，社区最贴近消费，社区里边有行动者，中国男同志 60 岁退休，女同志 55 岁退休，所以很多退休同志都在街上跑步、跳广场舞。但实际上，这个年龄是一个非常好的二次创业的黄金年龄，因为有知识，有社群，自由了。社区里面重要的是有各种各样的生活场景，社区它就是一个试验田。所以我们在想，是不是可以像围棋定式一样，把社区作为有一定规模的、系统化的各种各样的链式反应的试验场。

差不多从 2013 年开始，我们在同济就系统地在做这样的事，我们把很多的实验室门打开，和社区一起来思考怎么去做关于未来的创新实验。所以它的结果不是做一个具体的产品，而是做一个可能的未来生活方式。2015 年的时候我们和社区很多利益相关者做了一个工作坊，我们做了社会的微更新，把实验室开到了弄堂里。2018 年的时候，我们又做了一个项目叫 NICE2035，不仅仅建了一堆实验室，还划了一条跑道，这条跑道就是关于 2035 年的时候人是怎么生活的，以此来创造各种各样的生活场景，这个也吸引了很多企业来加入我们，比如说阿斯顿·马丁。我们还做了一个项目叫"好公社"，有共享厨房、共享客厅、共享咖啡。这个社区里面所有的材料都来自于这个社区的废料。整个社区我们也布置了传感器，它实际上

就像一个放大的实验室，我们对设计干涉产生的结果做数据支撑的研究。在这个意义上来讲，我们就会发现社区就变成了一个未来生活实验室，而大学成为一个开放众创的中心，在这儿做未来生活的场景原型，可以和资本有更好的对话和相互接触，我们就可能创造一些新产业、新模式、新业态和新技术。

结语：建设社区目标

中国有一个很大的特点，我们有场景优势，很多想法都可能落地。我们身处大学，我们有很多的实验室，也有很多年轻人，本身我们都在做各种各样关于未来的事，一旦我们把这些事情都朝向同一个目标，10 年以后你会发现大学以及大学周边的社区发生了一些变化。所以对我来讲，我觉得这里面会产生很多好的方向上的改变，但是更重要的，可能会产生一个新的人类的未来。

上 | 四平社区项目图

下 | NICE2035 项目室内空间图

案例 1
如何建设可持续发展社区

市民共创公益组织 (NPO issue+design)，Project Design 工作室

"可持续发展目标 × 社区"卡片游戏 / 书籍 (SDGs LOCAL Card game/Books) 项目荣获 2019 日本优良设计奖（GOOD FOCUS AWARD）社区发展奖，其主要内容形式为卡片游戏和书籍。

1）卡片游戏：多个利益相关者可以通过学习对话以及模拟生产合作，来创建他们未来的可持续发展社区。

2）书籍：主要讲述有利于社区发展的有效方法，引导人们在生活与社区创建中将理论知识付诸实践。

第三方评价：从为了实现一个可持续发展的社区的角度而言，可持续发展和区域振兴本质上有着相似的目标。在处理不同社区面临的各种问题时，重要的是社区中的每个利益相关者都参与其中，共同考虑和想象未来。然而，许多地方区域振兴的尝试是直接引进其他地方成功的模式，这样的标准化套用反而又使情况进一步恶化。该项目因其努力为这种现实提供了一个完美的具体解决方案而受到赞扬。

通过书籍和卡片游戏相结合的方式了解社区可持续建设

案例 2

New Seed Society 新种子协会

哥本哈根互动设计学院（CIID）：诺里斯·亨（Norris Hung）

今天，中美洲的农村面临许多挑战：土壤退化、气候变化和农产品价格下跌等，各个方面因素导致传统小型农户很难维持生计。如果不采取任何措施，预计到2050 年中美洲将有数百万气候移民。在全球范围内，预计在同一时间内，我们将看到超过 1 亿气候移民。小型农户将占这些数字的很大一部分，也是最脆弱的群体之一。

新种子协会项目荣获 2021 Core77 设计奖，旨在加快在中美洲建立再生企业，以促进农村社区在气候变化面前更具弹性，项目主要由四个部分组成：

1）新种子商业指导，用于给参与者提供前期的农业与商业部分的指导。

2）新种子移动 App，助力参与再生计划的农户之间的协作与沟通。

3）新种子监测工具包，帮助农民跟踪关键的再生指标，如土壤健康、生物多样性和作物质量等。

4）新种子激励措施，会给地区内培训和科普中心的参与者颁发证书并给予奖励。

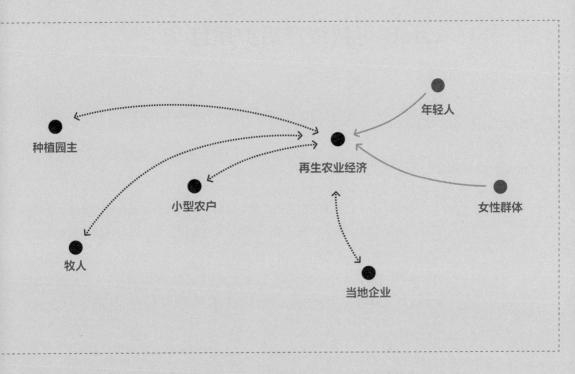

种植园主

年轻人

再生农业经济

小型农户

女性群体

牧人

当地企业

通过鼓励和支持农户投入到再生经济的自主创业中，可以激活当地社区，从而带动更多人投入其中。

新种子协会的构想

案例 3

careU 可持续产后护理包

美国艺术中心设计学院 (Art Center College of Design)：雷切尔·钱 (Rachel Qian)

careU 是一个可重复使用的产后护理包，专门为赞比亚农村地区的新手妈妈设计，荣获 2021 Core77 设计奖。该设计旨在提供卫生的产后环境，从而降低产后感染的风险，降低产妇死亡率。赞比亚的许多产妇在分娩后不久需要尽快返回工作，她们往往得不到适当的护理，这增加了潜在致命的感染风险。careU 在满足这些妇女需求的同时，考虑当地人文和环境问题，并且为当地社区创造了一定的就业机会。

这个产后护理包一共包括 3 个部分：①护理包本身可以当作一个坐垫，防止产妇在休息时接触脏的表面。②配有可以帮助使用者治疗产后炎症和刺激的自然物质。产妇只需要把洗漱用具套在脖子上，打开洗漱帽，就可以使用洗漱袋，而不会在公共厕所中遇到麻烦和尴尬。③冷却垫和可洗内裤进一步帮助使用者远离炎症和疼痛。

总的来说，与现有的为发达国家妇女设计的孕产妇护理产品不同，careU 的设计既适用于家庭，也适用于户外，使赞比亚的新手妈妈们能够在任何需要的时候照顾自己。

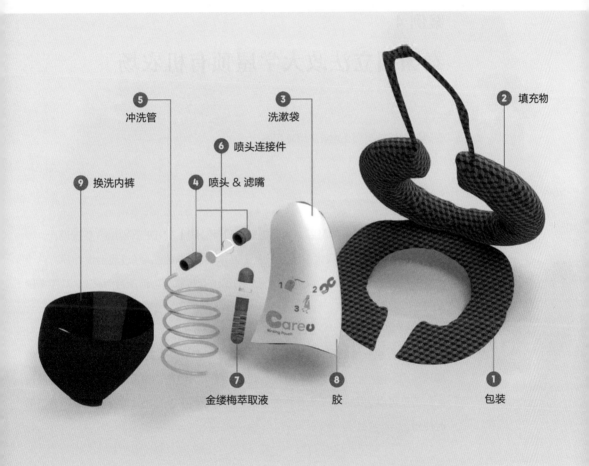

⑤ 冲洗管

③ 洗漱袋

⑥ 喷头连接件

② 填充物

⑨ 换洗内裤

④ 喷头 & 滤嘴

⑦ 金缕梅萃取液

⑧ 胶

① 包装

careU 的构造

案例 4

泰国国立法政大学屋顶有机农场

泰国景观设计公司 LANDPROCESS

这一项目位于泰国曼谷，由泰国景观设计公司 LANDPROCESS 负责设计，设计对象是泰国国立法政大学超过 2 万平方米的屋顶场地，经过改造设计后，这个此前被浪费的空间被打造成为亚洲最大的屋顶有机农场，该项目荣获 2020 年美国 AMP 年度景观设计奖。

屋顶有机农场的设计结合了梯田的土方结构与现代的绿色屋顶技术，与传统屋顶相比，雨水收集、过滤和减缓径流的效率大大提高。屋顶斜坡以及蓄水池的设计，不仅可以让雨水用于农作物的灌溉，还可以将多余的雨水储存起来，以备旱季时使用。

该农场将景观设计与传统的梯田相结合，将可持续粮食生产、能源再生、有机废物和水资源管理、公共空间融于一体，提出了适应性的环境问题解决方案，也为城市走向碳中和提供了有益的尝试。

从高处俯瞰农场的场景

第2章 产业行动

以设计创新推动乡村经济发展

夏 华

全国劳动模范、全国"五一劳动奖章"获得者、全国"三八"红旗手、全国巾帼建功标兵、依文集团董事长、依文·中国手工坊创始人、全国工商联知名企业家委员会委员、北京市人大代表、中国服装协会副会长，她相继被评为《福布斯》"最具影响力的企业家""中国经济女性年度人物""中国商界风云人物""影响百姓经济生活的十大企业家"。她始终如一地用匠心打造民族文化，全心倾注于中国时尚态度的全球引领，不断把中国民族品牌和传统手工艺呈现在国际舞台，她让上万名深山绣娘用自己的手艺脱贫致富。

大山深处的绣娘以及她们绣制的最美服装

我演讲的主题是"以设计创新推动乡村经济发展"，从微观层面去讲一个中国企业用 16 年的时间探索设计为乡村改变做了什么。

16 年前我们走进的乡村是贵州黔西南地区的一个少数民族村落。当时我的想法很简单，我希望带着设计师把中国最原生的文化，带进时尚的历史中。但是去了以后，我们受到了很大触动。

当我们走到都市和大山之间，我们与大山的距离不仅仅是我们语境里的火车、汽车、飞机。当我第一次跟她们（绣娘）在一起的时候，她们给我们看她们最漂亮的这些服装，还有那些绣的最漂亮的鞋垫，然后也送给我很多她们的作品。我当时很感慨，村主任就让我给这些老人家讲个话，我上台的时候我先鞠了一躬，我说："谢谢各位让我看到了最美的艺术。"这个时候下面鸦雀无声，后面给我做翻译的村主任就急了，说："夏总，请你说普通话。"我当时也很震惊，因为我说的就是普通话。他说："艺术是什么？"我相信艺术是什么在这一些从没念过书没走出过大山

的少数民族的妇女的认知里是一个共同的问号，当然设计她们更听不懂。从那天开始，我跟团队说情怀的路上懂比爱更重要，可能很多时候我们想做一些有价值有意义的事，但是我们应该先在乡村里扎下根，先读懂她们，先知道她们的日子是怎么样的。当时村里的面貌是这样的，老人家传承了千年的好手艺很漂亮，但是她们不知道如何转换成价值，她们几乎跟现代文明现代商业社会是脱离的，所以那个时候她们就是守着一口吊锅、一个火炉，这就是她们的日子。每一个到依文的设计师都挺感慨，来应聘的时候是在一个非常现代的企业，但是两个月之后就要下到这样的村子里，很多村子连网络都没有。但是很多在村子里待过三个月的设计师就跟我说："夏总，我们能不能再待一段时间？"现在我们的设计师最长的在村子里已经待了4年，跟老人家一起去研究这个民族所有美好的东西，并考虑如何跟设计去结合变成真正走进消费者生活的那些美学产品。

依文·中国手工坊

16年来最让我骄傲的是我们一点一点探索出了一个数据库。现在库内收集了5000多种民族传统纹样和13000多名手艺人。我们的员工在村子里一年大概要走30000多公里的路，13000多名手艺人，一家一家把她们找出来，还要了解她们会绣什么，能绣什么，可以绣成什么样子。纹样的收集保存就更难了。大家去到少数民族地区，看到那些漂亮的纹样图案，很多人不知道它是怎么应用的，不知道它的故事是什么。我觉得今天在干这件事（纹样收集整理记录）的时候真是跟时间去赛跑，因为很多这些纹样，年轻人已经无法解读它们代表什么了。在密密麻麻的纹样上，我们的设计师要做大量的求证工作，比如这只鸟是不是苗族的鹡宇鸟？那种花是不是贵州的刺梨花？很多信息年轻人完全不知道，全靠老人家口口相传，也没有文字记载。

为了做纹样数据库，我在16个村寨办了村寨博物馆，就是让老人家能把她们

依文·中国手工坊——绣娘培训

的东西拿到博物馆里，我们收下来，然后让她们跟我们一起去讲述传承了那么多年的这些故事。绣娘数据库收集了二十几个民族的手艺技法，也记录了绣娘们都住在哪座山哪个村庄，能绣什么，有多少年的绣龄了。我经常说我们在探索乡村的文化。在乡村发展的过程中，我们发现最基础的那一步是最难的，所以依文用了16年的时间在打基础，在不断充实和完善我们的数据库。在此基础上我们的设计师会根据这些不同民族的鸟纹花纹鱼纹，制作出来很多美学的产品。

这些年，有一次培训让我感慨万千。我们的培训是在早上9点开始，但是你会发现直到下午4点还有很多人不断赶来，我当时心里还有点不是滋味。我跟县长说："你看她们一点都不守时。"县长说："你不知道，你们城市里边有各种交通工具，我们老人家凌晨就起来梳洗打扮好，走半天才能走出村子，再走出个半天才能走到培训的地方。"我觉得很惭愧，我们城市里有各种代步工具，她们只能用腿

穿行在大山里。所以从那天我开始改变了既有模式，基于所有村落里的这些人的生活方式，我们组建了一支队伍（我们现在覆盖了大概几十个县上百个村落），她们不动我们动，我们的队伍成员深入到就近小学的操场上，深入到老人家的村子里边进行培训。对于设计而言，其实很多的时候找到设计的意义很重要。今天很多年轻设计师会坚持在村子里三四年甚至好多年跟老人家一起设计，他们最自豪的就是觉得这么多年我们的努力让上万名的大山里的这些老人家有机会就在自己的土地上养着鸡、养着鸭、背着娃、绣着花养活自己养活家。这就是我感受到设计的意义。

从绣娘"IP"到纹样"IP"

今天我们谈乡村经济和县域经济的振兴，其中很重要的一个点就是如何让老百姓的手艺转换成价值，每个地区的老百姓都有绝活，但是用什么方式转换成价值是值得我们探讨的。我们设计师和绣娘共同设计的第一款产品是一个笔记本。我们让老人家不仅仅是绣鞋垫，还绣笔记本。原来老人家三天绣一双鞋垫，现在很多老人家熟练的一天能绣 6~8 个笔记本，绣一本能拿到 40 块钱，一天最多能拿到三百多块钱。我刚进村子的时候，好像有好多老人家连电费都舍不得交，一擦黑他们就把灯关了，现在我说你们可劲地开灯，因为大家一天能赚几百块钱了。然后这些笔记本我们一年已经能卖到上千万本，甚至卖到全球各地。每一个村子绣的图形、技法不一样，但是可以把非标准化的能力变成标准化的产品形态。我们还培训她们绣制漂亮的包包、漂亮的羊绒大衣，我们的设计师现在用尽各种办法，培训完绣娘之后，根据她们的绣工绣龄，让她们擅长绣什么就绣什么，这样的方式也让我们打造了很多绣娘的"IP"。依文之所以在商业里面很有影响力，是因为有这些"IP"。

结识梁忠美老师大概在 10 年前，在她小镇上，她自己摆了个摊在那绣蝴蝶。当时她很吸引我，她爱人抓蝴蝶标本，她在那绣蝴蝶，她旁边放着抓来的蝴蝶标本，她就照着真的蝴蝶，然后就绣出蝴蝶，所以我当时惊诧不已。我问梁老师绣得这么

好能赚多少钱，她回答一个月也就赚个几百块钱，她算手艺非常好的。后来我给梁老师做了一个工坊，一个博物馆就专门让她带着很多绣娘一起去绣蝴蝶这一样的东西，绣得越专注、越活灵活现越好。梁老师她们绣的百蝶大衣、单支的蝴蝶袖襻，已经在我们的深山集市上卖到上千块钱，很多人喜欢。2019 年我专门在杭州给梁老师做了一场深山集市"蝶梦"专场。梁老师因为独臂，就一只胳膊，她也很少走出大山，2019 年我就把她接到杭州的活动现场，好多人排着队买她的绣品，她自己边哭边绣特别感慨，她不知道城里人原来那么喜欢她的东西。后来她们就说梁老师你给大家讲几句，其实她不太会说普通话，所以她就抱着我亲了一下，我觉得这可能就是她对我们这些年跟她之间这种相处最好的表达方式。

其中还有一位潘奶奶不一样，她会说普通话，从我们做深山集市时她就跟着我们跑各种集市。她的手艺也很好，在一些集市现场也会带着大家一起体验绣制过程，她的很多绣片也成了一些明星的收藏品。

中国民族文化时尚秀——从大山到都市，从中国到世界

所以潘奶奶也好，梁老师也好，她们其实不代表她们个体，她们让她们族群的那些女人看到了希望。

我一开始去大山里找这些绣娘培训的时候都是培训一天给 200 块钱误工费吸引她们来。但现在我们每一场培训人都爆满，因为大家都排着队背着娃期待着培训，她们觉得她们也有机会像其他绣娘那样，用自己的手艺改变命运，我觉得这一点很重要。这些年我们一共做了 3600 多场大小的活动，民族大山里的那些美学要让世界上更多的人知道其实是挺难的，因为人们的记忆力是有限的，所以我们得无限地去做活动去传播，然后用场景感染大家。这些年我们应该说也打造了很多区域的民族品牌，我们跟哈尼族的女人一起打造了"云上哈尼"，把那些古老的民族纹样和

设计师与深山绣娘共同打造的刺绣爆品，让深山绣娘与国际大牌设计师共同设计，平等对话，将少数民族纹样与现代时尚服饰完美结合

中国手工坊签约绣娘——潘玉珍（苗族），国家级非物质文化遗产苗族刺绣传承人，自幼传承苗族织、染、绣工艺，绣龄长达 60 多年

她们的那些最有特点的刺绣，绣在了服装上和各式各样的产品上。2017 年的时候我带着这些绣娘们穿越了 9000 多公里的距离来到伦敦，在伦敦做了伦敦时装周的首场秀，很多绣娘是第一次出国，她们也都长了见识，我也终于实现了当年的梦想（之前的艺术问题）——因为她们听不懂艺术是什么，我在村主任的建议下说："大家好好绣，绣好了，我带大家去北京！"大家都鼓掌，后来我一激动又说了一句，我说："绣好了不但带你们去北京还去伦敦！"在国外的深山集市，这些年我们也做了很多场活动，包括跟大理的白族做了"风花雪月"时装秀，然后跟三区三州的绣娘做了"绝色敦煌"时装秀。开办深山集市的时候，大家也能看到我把大山里的那些物品交易的集市放在了城市的购物中心。现在这样的一个活动已成为商业引流非常重要的场景体验，但是怎么样把人们带入真实的大山看看，我又大胆地去做了整个原生村落的旅行——"绣梦之旅"。大家都问我为什么，因为我想带全世界的有文化热爱的人到贫困村子里去溜达一圈。但我推了大概十几个原生村落，让大家在那里遇见演出，遇见风景，遇见山歌，遇见手艺，这些"遇见"恰恰成了很多人向全球去讲述中国乡村故事最重要的一个载体和平台。

上｜依文·中国手工坊签约绣娘"蝴蝶仙子"——梁忠美

下｜依文集团董事长、依文·中国手工坊创始人夏华带绣娘走出国门，走进伦敦

新零售到心零售

从"新零售到心零售"，企业家去做这些事的一个核心的价值就是你要找到真正的价值。这些年我一直探讨说零售足够新，还是能够触"心"？

大家今天都称深山集市是有温度有态度的新零售，也有很多人把它和盒马并列为新零售的独特典型。让大山里手艺人脱贫的新零售，其实我就找了4个点——"动机、场景、体验和个性化"。大学里我很愿意学的一门课叫犯罪心理学，但其实消费心理学非常重要的入口点也是动机，消费者为什么来深山集市，我一直希望消费者不仅仅是为了买一样东西而来，而是为了去体验到美，又帮了别人的那种感受而来，那个才够长久。利他主义，我觉得才是深山集市真正的消费动机，发觉这一点非常不容易，但是后来我们找到了。深山集市其实也吸引了很多明星，也有很多人排队等待，线下的集市开不过来，我们又做了线上的深山集市。线下的集市我们2019年开了上百场，从国内的各个城市开到了伦敦巴黎。在未来我们也有计划去打造一些民族文化的街区，现在很多古老的街区是靠自然的集客率，我们希望增添一些有情怀的东西。深山集市也让很多古老的街区，让城里的人在这逛完了，买一些可用的有情怀的产品回去。我今天再去思考设计的意义的时候，设计的意义对于我们来讲，它不仅仅是商业的价值，也是可以改变很多人命运的长期主义、利他主义，更是基于美好商业下的我们去创造生态的这样的一种努力。当时支撑我们一路走下来的有三句话很重要——"让都市读懂大山，让未来读懂过去，让世界读懂中国"。前两句都是我的员工在大山里的时候琢磨出来的。因为也没有网络，他们一开始搞不明白为什么把他们"摁"在大山里，天天跟老人家一起住，他们觉得去看一看就行了。但是真正一起住的时候，又觉得让都市读懂大山很重要，不仅仅是风景的不同、生活方式的不同，还有那些最粗（本质的，真实的）的文化的声音、文化的影子、文化的基底，如何去变成现代的这些美学，然后让未来读懂过去，这是我特别希望很多年轻人在集市里边可以去思考的。最后，我的目的是希望因此让世界读懂中国，读懂一个最美的中国，读懂一个可能在他们的视野范围之外但是有着无限潜力和未来的中国。

上 | "深山集市"现场消费
者与绣娘互动体验

中 | "深山集市"宣传物料

下 | "深山集市"上专心工
作的绣娘

把小众纸艺融入大众生活
探寻纸艺的无限可能

刘江华

深圳市十八点时尚科技有限公司创始人，十八纸创始人，专注探索风琴纸艺十余年，以中华纸艺为起点，设计出一系列广受年轻群体好评的产品，成为新生代匠心匠艺的代表人物之一。

今天我作为一名创业者和大家做一些纸艺实践的探讨。造纸术是我国古代的四大发明之一，在大家的印象中纸艺可能是一些折纸、纸雕之类的，这次我分享的是小众的风琴纸艺。

首先要感谢京东推荐十八纸参加这次设计论坛，京东居家最近几年推出了一个"窝者"项目，我们是首批入选该项目的原创设计品牌，品牌的缘起也和今天的主题——"为真实而设计"较契合。

设计实践的创新与新可能

十几年前我在"北漂"期间经常搬家，租的房子空间小也少有家具，想置办家具但想到搬家很费劲，扔掉又可惜，于是就想自己折腾出一套轻快好省、绿色环保、有趣时尚的纸质家具。品牌名称缘于我的爱人李晓姓氏的"李"字（十、八、子），并结合风琴式纸家具"九曲十八弯""十八变"的特性，取谐音名为"十八纸"。

接下来我介绍产品的一些特点。首先是风琴纸家具可折叠，拉开后较大，折叠比大概有 1∶40，收起来却很小，非常省空间，操作也非常简单，通常在租房时或者参加展会时应用较多。我们也提供个性化定制以满足客户不同的需求。而且纸张本身是比较亲切、自然的，黏合过程使用的也是环保植物淀粉胶，安全无异味，使用更放心，也可以回收再利用。

风琴坐凳

　　其次是产品材质和特性。材质方面我们精选长纤维原浆牛皮纸，它色泽较丰富、较饱满，物理性能也很好，而且我们会采用六边形的仿生结构，使它达到非常大的承重力。在材质上我们也尝试与其他辅材进行组合，并对辅材进行研究，包括竹子、木材、金属、玻璃等。在纸张表面处理上，因为主材是纸张，大家可能会想如何防水，如何防火，我们也在做这些研究，目前也做了一定的防水处理，家用和室内使用是完全没有问题的。

　　另外在美学上，我们主要探究的是造型如何更优美、更简洁、更符合年轻人的审美，同时也会做一些趣味性设计。最后在场景使用上，我们会着重关注产品是用在居家生活、商业场所、文创礼品方面，还是供一些特定群体使用，比如说儿童、宠物。

经典系列——坐具及沙发床

接下来我将具体介绍几款经典产品。第一个是坐具，像一本书，将它折叠起来很方便，而且它的承重力非常大——单个足以承载 300 公斤，色彩丰富且多样；第二个是为宠物设计了一个隧道凳，凳子下面可以供猫通过，上面可以供人坐，同样也可以折叠、拉伸，根据场景不同，可以变换造型；第三个是风琴沙发，很舒适，设计感也更强一些；第四个是风琴床，可一床三用，可切换床、沙发、凳子三种状态，于 2008 年设计，初衷是想作为沙发，也可以拉开作为床，它可以完全折叠，折叠后厚度只有 12 厘米左右，存储起来不占用太大空间。另外我们也在研究针对救灾或大型活动用的临时用床。

未来系列——儿童床及茶几

这些是我们还在研发的新品。首先是儿童床，它可以随着年龄增长而拉长使用，可以更卡通化和轻便化，搬运和拆装都会更方便。其次是茶几，当我们窝在家里客厅跟小孩玩时，会觉得传统茶几很占空间又比较笨重不方便挪动，大大压缩了亲子互动的空间，我们就在思考能否做一些方便折叠收纳的茶几。还有两用的乒乓球桌，平时可以当简易书桌使用，将面板打开后，拉一个用纸做的小隔断，就可以做成小型的乒乓球桌。

上左｜坐具

上右｜风琴床（沙发形态）

下｜风琴床

商用系列——展架及桌面屏风

商用展架是比较受市场欢迎的产品之一，因为方便携带、容易布展和撤展，又兼具时尚美感，如前台桌可以直接放在大的行李箱里。还有建筑造型的展架，有汉字、数字、字母和一些符号形状的展架。还有一款产品是桌面屏风，有时大家都希望有个相对独立的空间，我们设计团队的研发灵感是"能否做一个小型的隔断"，当然它也可以加大变为大型隔断或新中式的隔断等。

文创系列——纸巾盒及手机三角支架

接下来介绍几款文创类产品。比如纸巾盒，不同高度的纸巾都可以放进去，使用过程中它的面板也会往下压，所以最后一张纸也能抽出来不会造成浪费，同时可以清晰看到纸巾的余量。还有一款是手机三角支架，获得了 2019 年德国 iF 设计奖，设计灵感来源于我和爱人外出就餐时，面对面坐着各自拿着手机玩，于是产生了"能否设计一个支架，两边均可放置手机，解放双手，也不影响吃饭"的想法，回去后就开始设计这款产品。还有一些小众文艺的产品如笔筒、花瓶、圣诞树等，其中纸质圣诞树因为设计新颖、可反复使用，且绿色环保，在国内外都获得了较好的口碑。

十八纸一直致力于探寻纸艺的无限可能，希望更好地将其应用到实际生活当中，给大众带来更多好看、好用、好玩的创意产品，并努力成为全球知名的美学纸艺品牌。

上左｜花坛圆柱展架
上右｜花束边几
下｜圆柱展架

| 设计 民生与社会

传统延续的当代挑战

陈　彦

　　小象智合董事长、CEO，具有多年设计、包装印刷、文化产业的经营管理经验。曾任中国文化产业发展集团公司董事长、总经理，文化发展出版社社长，汉仪字库董事长，中国印刷科学技术研究院院长等职务。曾获中国出版政府奖优秀出版人物奖和"全国新闻出版行业领军人才"称号，入选全国宣传文化系统"四个一批"人才，是享受国务院特殊津贴的专家。

　　2015年开始创办大家智合（北京）网络科技股份有限公司，旗下"小象智合"致力于通过设计与科技的结合，为消费者和品牌商提供从设计到包装的一站式智能服务平台，提升中国产品品牌影响力，带动包装产业的创新升级。

以古代羽觞造型为基础的包装卡扣设计，辅以新春元素、定制纹样、吉祥寓意插画等

　　我的项目叫小象智合，它主要是一个"小"事情，我们说"大象无形"，但我们做的是一个小事情，是一个"有形"的，也就是跟我们所有消费者每天消费分不开的、跟包装相关的一些事情。这个项目是一个从创意到交付的一站式智能服务平台，我们的期望是能够从消费升级和创新的角度，来重新定义包装的价值。在做小象智合之前，我在中国文化产业发展集团工作，曾经也做过汉仪字库董事长，还合作策划了中国文化 IP 及创新设计展，所以这次从文化传承的角度来跟大家做一些分享。

传统延续的当代挑战

　　在今天这个语境下讨论"传统延续的当代挑战"这个话题的时候，其实除了现实的挑战，可能也会存在很多的迷茫，甚至是冲突。我们今天看到很多的社会现象，有那么多的新国潮，又有那么多的新技术、新观念。今天很多人都提到了设计

的担当、设计的社会责任。那么从文化的维度而言，设计对于文化传统的延续是否也有一份责任？

谈到延续也不得不提几个维度的冲突：东方和西方的冲突，传统和现代的冲突等。在面对种种冲突的时候，作为一名设计师，或者说作为一名文化工作者，如何做出选择也是一个相当大的挑战。但同时中国有一句话叫"有容乃大"，面对这些冲突的时候，当下的最佳选择或许是包容、融合和再创造。就像冷空气和热空气相遇的时候，它们会通过一个暴风骤雨的方式，最终把自己内化为对方，把对方内化为自己，在这个交融和冲突的过程中，就得到了进一步的发展和更新。对于今天的传统延续而言，我们也希望能够从设计师的角度反观我们传统文化中优秀的内容。

我们拥有光辉灿烂、值得骄傲的五千年文化传承。五千年时光中，或许有一些东西确实需要抛弃，但是还有很多有价值的部分值得在当代发扬光大。另外，我们还需要有足够的心胸去学习西方优秀的东西，把这些好的东西内化融合成为我们自己的。在这个过程中达成传统的迭代和升级，只要它还存在，它就是一个鲜活的生命体，让它能够生生不息地迭代发展和创新，才是对传承最好的回答。所以我认为中国传统文化的发展不在于固守，而在于融合，在于创新。

有一位知名的学者曾经提到"传统的创造性转化"这样一个非常精辟的观点。我觉得这句话对于解释今天应该如何面对传统，或者如何面对传统的延续是一个特别好的注解。今天也有一些现象级的新国潮出现，这些新国潮实际上就是在回应这种创造性的转换。新国潮是新的、酷的，但同时又是传统的，这种新国潮的出现，既是民族自信的一种反映，也是从历史中找寻我们基因的一个过程。比如说梅兰芳先生作为我们国粹传承非常有影响力的人，他在过去那个历史阶段就是对京剧做了一系列的改良，可以说是当年在京剧传播里边最新最酷的人，但同时这个底子又是传统的。所以在很多类似现象的解释和理解上面，对于当下很多传统的文化元素或者文化特点，需要有一个重新解构和再造的过程。

重新定义包装的价值

上面也提到了对传统延续的融合再造的观点要适应当下，要基于东西方和古今的结合再生长。接下来，我从小象智合所做的事情谈谈包装对传统延续的价值。

其实包装这个品类很有意思，它不仅是产品保护的组成部分，还是产品品牌的一个载体，同时它又是一个媒介。有很多新的包装设计让传统用全新的方式回归到我们具体的生活中，同时它还起到了文化传播的作用。这种传播基于商业的选择，只有回应了消费者的价值和文化诉求的时候，才能实现高效和深入的传播。今天有自媒体、传统媒体等各种各样的传播方式，如果换一种维度来看待包装，就会发现其实包装也是承载传统文化和传播的一个非常重要的媒介。

另外传统的传承也成为包装设计中的一个创新主题。例如故宫食品和非遗大师吴江中先生的一个联合作品，表现的是中秋这个传统佳节中一些元素的有机组合，和今天中国的新消费者的审美趣味就形成了一种有机融合，达成了传统的传承，也是对传统的创新。

回归传统与设计的未来

想要回归传统，设计也要面向未来。中国文化博大精深，作为今天的设计师，确实需要系统性地、完整地回到传统世界中，去伪存真，去找到中华文明和文化中的精华部分。无论是儒释道，还是中国的书法绘画，抑或是中国的色彩体系，只有深情回望它们的时候，才能得到我们文明和文化中的密码。我认为这是一个中国设计师在今天不得不面对的话题与课题。

今天的设计还要求我们从传统向现代化和国际化再出发，因为要适应当下的

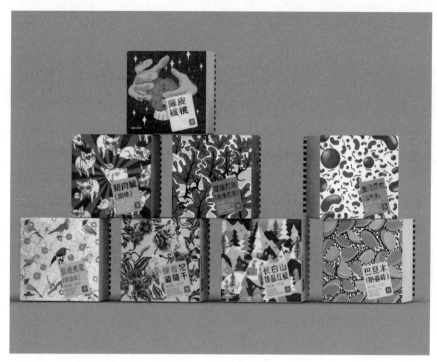

让传统以全新方式回归生活，进行传播

生活。当下整个消费习惯和消费方式已经发生了根本性的变化，怎样以更加环境友好的方式去设计，怎样以更加人性化的方式去应用，也是今天现代化和国际化再出发的一个新课题。同样，今天的地球也是个村，过去我们都是一个区域品牌，譬如很多的老字号。但是今天很多品牌起步至少是个全国性的公司，因为网络将整个销售渠道扁平化了。还有许多消费品公司需要国际化的沟通和国际化的表达，在这样的背景下，如果传统和现代化、国际化不能进行有机的融合，就会限制它的传播和它的传承。

举一个特别小的例子，中国传统的小吃食盒，是一种很适合送礼的产品。良品铺子就把这个中国的传统小吃做了一些创造性的再设计，让大家看到这个产品的时候有一种既熟悉又新鲜的感觉——熟悉的是这样的产品形态可能我们小时候都见过，新鲜的是它变得更贴近今天的生活，包括审美上也变得更加清晰，所以也算是一个方向，当然，传统和现代化、国际化的结合还有很多更丰富的表达。

传统还带有一份面向未来的承诺和面向未来的期许。今天社会环境的变化、自然环境的破坏，包括人类生存环境面临的这种挑战，使得设计师肩负更加重要的责任去回应这些尖锐的社会问题。同样，传统在传承的时候，也需要有这样的一份责任，这个实际上和中国传统文化里的"天人合一""取用有度"理念都是一脉相承的。在包装设计中的传承也要秉承这样的理念。例如面对今天海洋垃圾非常多的现状，特别是以塑料制品为代表的这个海洋垃圾非常多，就可以将海洋垃圾塑料回收，进而做成丝巾，同时采用传统的纹样。我认为这其实也是一种传统与未来的融合表达。

传统不仅需要融合、需要面向未来，同时也需要拥抱科技。今天万物互联在产品的这个层面上，体现在物与物的连接、物与人的连接。在这两者之间，包装就成为一个非常重要的媒介。如何把这些新科技和我们的产品有机地结合，就是实现传统的延续和发展的另一个很重要的课题。中秋节是我们的一个非常传统的佳节，在月饼的设计表达上面，可以不仅仅是古典的和传统的，同时也可以面向未来、向往太空。比如字节跳动就推出了一款叫"挣脱重力"的航天版月饼礼盒，这既是一种对传统文化的传承，同时又体现出人类向往太空的亘古以来的愿景，很好地体现了字节跳动作为一个互联网企业对于传统文化与科学技术之间的联系的理解与态度。因此，不论是包装设计师，还是其他设计师在设计实践中，如何理解文化和理解科技，以及如何调用技术，都是值得大家探讨和实践的话题。

无限创意，匠心交付

前面部分主要分享了关于设计的传承，以及设计需要融合和面对的一些问题，下面简要地分享一下我们的实践，即我们是如何来实践这件事情的。

第一个关键点是协同。最开始提到，小象相当于一个大的协同平台，一方面

上｜用海洋塑料设计的布料包装，希望激发人们对地球再生与环境保护的关注与反思

下｜字节跳动推出的"挣脱重力"航天版月饼礼盒

我们会去跟专业的设计机构和设计师进行联动和合作，来支持我们的无限创业；另外一方面我们也通过技术化的支持和赋能来把创意、技术和专业化的科技，进行一个有机整合。比如目前在小象平台里，我们正在开发一个设计数据库。好比建筑行业有建筑行业的数据库，包装也有各种各样的结构，而结构创新常常成为很多企业设计师的挑战。这个数据库就是基于这样的考虑而搭建起来的，我们希望从这个维度来帮助我们的平面设计师更方便地调用这些包装数据库中的数据。目前我们已经完成了 2000 款包装的数据建设，下一步我们会逐步投向应用，也希望能够支持更多设计师的无限创意。除此之外，设计师在设计实践的过程中也面临很多其他的挑战，例如对工厂的恐惧，对工艺的生疏，所以我们也希望可以把最新的工艺、最新的材料都加入进去来支持设计师的创新。

第二个关键点是传承。我们非常重视中国传统文化的资源，所以在小象平台上大概签约了 200 多款不同的文化 IP，其中有非常多的中外传统文化相关的 IP 资源。我们希望通过这些文化资源和商业以及我们的产品和消费进行有机的连接。连接建立之后，其实它就形成了对文化的传播和对文化的传承的能力，甚至是对市场的教育能力。

第三个关键点是传承和创新一定要联系技术，与科技相关。所以我们也围绕色彩、新材料、新工艺，包括结构的创新四个方面在上海做了一个技术中心，有机会欢迎大家前去参观，目前我们也主要是从这四个方面来支持前端的设计创新。

最后一个关键点，也是除了好的设计、好的材料、好的工艺以外最重要的、最终的一环——好的制造。所以小象的平台上还整合了全国的供应链，我们现在有将近 200 家供应商来支持我们全国范围内的敏捷交付，就是希望能够让好的设计最后拥有好的结果，也就是"无限创意，匠心交付"。

总的来说，现在小象已经跟 100 多家的客户一起在为传统的延续而设计，这

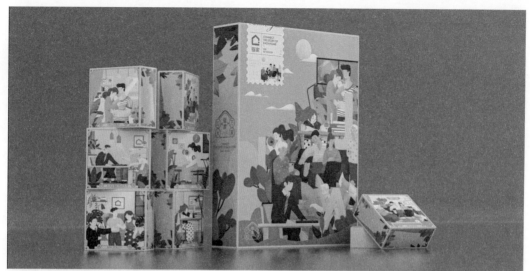

链家万家灯火，中秋礼盒包装设计

些客户既有国内的也有国外的，我们想文化和文明是全人类共有的，也希望商业文明和精神文化能够有一个非常有机的整合和一个化学反应的过程。

小象和我们的众多伙伴一起在追求一个更好的包装，希望我们不仅是为商品穿上一件适合的外衣，更是创造出一份文化的期许。

让生活多些美好
艺术创意赋能大众消费实践

靳　鑫

中国文化 IP 及创新设计展（简称中国 IP 展）联合策展人、视觉中国社区联合创始人、中国版权协会常务理事、小鸡磕技·可米生活合伙人。可米生活（KEMElife）是一个把艺术创意转化成大众消费品的生活方式品牌，建立了体系化的艺术创意价值转化产业链，把有温度、有品质、有性价比的产品提供给广大的消费者。品牌与青年艺术家合作推出原创 IP 小型雕塑、家居生活用品等消费品，致力于实践"艺术点亮生活空间"的品牌理念，让艺术之美照进公众生活。

把艺术创意转化成生活方式，让人们的生活更幸福，感受到生活的美好

这次论坛的主题是"民生之维：为真实而设计"。那么，所谓的"民生之维"是什么？我认为是让大众以及广大消费者能切实享受到我们的设计以及我们的创意。"为真实而设计"又是什么？就是一定要落地，让我们能够感受到。

所以今天我的议题就是如何让艺术创意走入大众的生活，让人们体会到生活之美。首先自我介绍一下，我叫靳鑫，是中国 IP 展的联合策展人。以前做过视觉中国社区，当时的期望就是把中国的艺术家和设计师的创意汇聚在一起，展开创意的发散。现在主要是运营可米生活这个品牌，其实也是希望通过一种商业行为，让艺术家的创意能鲜活地融入我们更多的消费者的生活之中。这里我将用三个艺术家的案例来给大家详细解释，我们如何把这种创意、艺术，通过产业的方法，响应到"民生之维"，最终融入大众生活之中。

张占占的作品

汇聚优质的艺术家创意

首先用第一个案例来解释如何汇聚社会上优质的创意。这位艺术家名叫张占占，他的作品，是一幅很可爱的油画，也很有创意。但是仅有创意是不够的，还需要一个历练过程。

张占占最初和我们合作的时候，我们主要有三点设想。第一，我们认为绝对不能让艺术一直存在于美术馆中，而是一定要存在于大众的生活视线之内。第二，艺术品不应该有警戒线，将其和大众隔离开来。譬如大家可以分享在朋友圈，让更多的人感受到这样的生活中的一点点小甜美。在此基础上，如果这个创意还是蛮可爱的，我们可以将其做成消费品，放置在我们的书桌上，放进我们的家庭中。第三，这个东西不能太贵。因为我们既然希望大众能够享受到这样一种生活的美好，就不能让一件艺术品变成上万元的高额消费品，这样大多数人是难以承受的。相反，如果艺术品能在大众可接受的价格范围内，或许能够成为一个很好的机会，把艺术创业融入生活之中。

我们进一步思考，好的创意能否吸引更多的人进行传递。不仅单指大众，也包括明星，如此一来，便可以使创意成为传递好的价值的一种方式。因而，我们有了进一步的想法，即我们能否让艺术家走进大众视野，让我们的创意变成消费品。所以当我们在提创意和设计的时候，我们都坚持上述的一些原则，而且虽说好的设计让广大民众受用，但其实这个项目的落地也离不开更多艺术家的加入。

与此同时，我们考虑的是，中国每年有很多的学生毕业，虽然免不了其中一部分比较讲究学术上的高度，但是总会有一些年轻艺术家能够包容社会的广度，他们或许愿意将个人的创意转化为这些生活中的元素。因此，我们又诞生了新的想法。一方面，我们可以帮助艺术家进行数字化的协同，将他们的创意变成产品并进行推广。另一方面，艺术家可以不以单次出售原作作为个人收入，而是采用一种类似于商业上版权分润的方法，作为自己的成长和收益。这种个人收益和物质的提升，也会成为艺术家们更好的创作动力，进而为广大的消费者服务。所以回到刚才给大家展示的这位艺术家，他的作品原作是一幅画，那么是如何通过传统的方法、工业化的方法，高效地变成一件消费品呢？这就是我们正在做的一些事情。

艺术家创意的工业化复制

第二个案例是我们如何把艺术家的创意进行工业化的复制。这里我介绍的第二位艺术家是中央美术学院雕塑系毕业的贾晓鸥，他创作的东西风格十分甜美，能够营造出一种生活的美好氛围，具有鲜明的个人特点，所以在市面上具有非常强的传播优势。其实在创意方面并不复杂，首先是拥有一张具有一定创意的手稿。艺术家创业的时候，很多本身也有自己的有关创业的观点。有了作品的造型之后，就开始进入到一个工业级状态，即全数字化开发，甚至于做到类似于工业品的二次研发。在这个阶段我们也会利用一些技术手段，比如 3D 打印技术。我们希望诸如矩阵打印机这类对接供应链的 3D 打印设备，能够促进艺术家作品的高效转化。除了产品

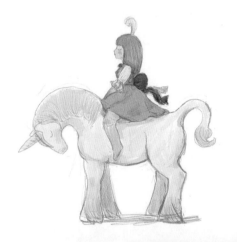

左上｜《夜行独角兽》原作草稿 /（艺术家贾晓鸥作品）

右上｜全数字化研发

左下｜艺术原作数字创作矩阵群，0.1mm3D 打印矩阵

右下｜《夜行独角兽》作品实物

研发以外，我们还对接着中国的优质供应链。上述的一系列流程意味着当艺术家进入到深层次的供应链的时候，实际上他的创意也在通过消费品大众化而得到普及。除此之外，大家在市场上能够见到的比较熟悉的身影，以及更多类似品质与调性的这种产品，都是得益于全数字化开发来高效地复制艺术家的创意。尤其是这两年比较活跃的盲盒类产品，以及潮玩体系。其实相当多的年轻艺术家，尤其是刚毕业一两年的年轻艺术家，他们的创意更容易受到年轻人的欢迎。这也启发我们可以更高效地将艺术家的创意多多转换成年轻人喜欢的产品。

于是我们也开始尝试提升复制这些全产业链的能力，让创意变成年轻人喜欢的产品。这里还有一个突出问题是，当大量同类产品出现的时候，对一家全产业链公司而言，更优质的、更专业的全产业链支持就显得尤为重要。除此之外，我们还在各个场景下布置了我们以独立品牌出现的零售商店，希望看到它成为一个大众消费人群平时去逛的消费场所，进而真正成为将我们的艺术创意转变为实在消费品的一个落脚点。与此同时，团队也使用一些当下比较流行的推广手段，包括电商、直播一类更广泛、更高效的传播方法，从而刺激消费品的销售。总的来说，这部分给大家介绍的就是从创意研发到最后销售结果的一个全产业链工程，从艺术家的汇聚，到把他们的想法与作品转化成产品，同时对接优质的供应链实现高效的拆解，以及对应供应链的生产制造，最后再借助能实现高效销售的推广手段——也就是一个艺术家的创意到消费品的这样的一个全过程。在这样专业的全产业链辅助下，艺术家的创意能够非常顺畅地转化为一个产业工人能复制、大众能消费的一个体系。

艺术家的创意最高效的实现形式就是雕塑等，因为雕塑形态使它可被赋予的消费品形式具有了更多的可能。我们利用优质供应链也是为了达到我们内循环的商业目的。我 2019 年参加广交会时，有两位朋友的业务分别是出口餐具和出口玻璃陶瓷制品，他们每年的海外出口额能达到二三十亿元。2019 年年底的时候可能出于一些订单减少的原因，作为我们这样新兴的代表艺术家创意的体系，就尝试能否将这种自循环的方法赋予在这些中国出口的供应链上，实际上我们也陆续做到了。

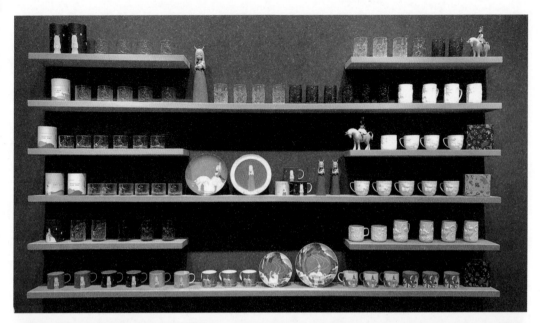

上｜套系化艺术创意 IP 的生活消费品
下｜可米生活（KEMElife）的线下门店

在具体的产品方面，我们把创意放在了很多生活家居品类中，比如将我们的艺术家的创意放置在一种温和的生活家居氛围中，我们可以将其设计成一个很好看的装饰灯，又比如音箱的设计、杯具的设计。我们还可以将各种各样的形式赋予在同样的功能上。这类生活家居的创意能够实现很多实用功能的附加，让艺术家的创意得到了更多元化的价值转化。除此之外还有一些快消类产品，包括跟一些布艺或者家纺类的合作，让这些艺术家创作成为一种 IP 元素融合其中。同时也可以让艺术家的展览和一些商业综合体进行二次发酵，形成一个 IP 的二次传播和增值，这样一来艺术家也能够得到很好的商业推广。

国内外创意价值的内外循环

第三个案例讲述的是国内外创意价值的一个内外循环。我们不仅要输出中国的优秀创意，同时也要引进海外的优秀艺术家。这里我要分享的第三个例子是我们和韩国的一位艺术家的一个合作。韩国的这位艺术家是借鉴一些以前的老爷车的样子来进行二次复刻创作了非常有趣的各种物品，比如家居摆件或者礼品，他的创作也成为一些能够吸引年轻人兴趣和消费的内容和元素。

我们和这位艺术家这次的合作起源是他走遍了全球许多合作商业机构，发现只有中国具备了这种从创意到商业产品转化，最后落脚到一个零售品牌的全要素。也就是我们提供了一个从创意到落地的一个全模板、全产业链的模式，服务于国内的艺术家乃至海外的艺术家。从 2018 年、2019 年开始，我们把中国的这些艺术家也带到了海外，让中国的这些优秀的创意内容，向海外进行输出，也得到了很好的认可。

上｜艺术 IP 系列潮玩

下｜可米生活小家电类产品

最后一点是我们的一些设计创意其实也可以变成很好的这种消费品，并赋能在更多的使用场景上。比如我们都在提各种地方文创，或许地方文创也可以产生年轻人喜欢的新的产品形式。比如说我们跟广东省合作的一些文创产品。另外，很多艺术家都有参与创意与文创产品，我们能不能借鉴手办一类的产品形式对我们中国传统的文化 IP 符号进行二次产品化？大家都看到很多中国本土的年轻人消费的动漫 IP 产品，基本上除了漫威就是一些日漫，那么我们是否可以邀请艺术家来进行二次创作，用全产链体系对我们的传统文化进行二次传播和赋能呢？正如我们的团队就是用这样的一个全产业链体系来传播文化价值一样。

几天前我跟陈冬亮主任喝了一次咖啡，也受到了很大的启发。陈主任提出了一个特别好的名词叫"轻艺术"。我想了三天，其实就我们今天的分享而言，"艺术之轻"是把艺术设计很简单地、很低成本地输送给我们广大的消费者。但是，同时又是"生活之重"。为什么是"重"？因为我们向往美好生活如同我们的水、米和面在我们生活之中一样。那么，艺术创意就需要像水和面一样活在我们生活之中，变成我们生活之美的维度，所以这就是艺术之轻和生活之重。

上｜白夜童话全系列产品
下｜高效复制而成的白夜童话猫将军

案例 1

VEGI-BUS 蔬菜巴士

日本株式会社博报堂（HAKUHODO）

在日本，蔬菜产品通过大规模经销网络进行运输既耗时耗力又成本高昂，这给当地的农业经济带来巨大挑战。

HAKUHODO建立了让蔬菜在原产地内进行交易的新平台——VEGI-BUS（蔬菜巴士），不仅快速而且成本低廉。餐厅、批发商和其他各方都可以登录 VEGI-BUS 平台，选择农场并订购蔬菜。收到订单的农场会随即进行蔬菜收获，然后只需将其送到选好的公交站即可。平台上的司机会将蔬菜装车，然后递送到指定站台。买家可以在任何时间前往站台领取蔬菜。农场和买家都可以在 VEGI-BUS 上分享站台路线图，以节省时间和金钱。

这一区域限定的蔬菜巴士平台将平均长达 4 天的送货时间缩减到当天或次日送达。同时，它将农场的物流成本和经销成本分别减少 10% 和 75%。相比大规模经销网络，它还将二氧化碳排放量减少 66% 以上。这一独特平台系统启迪了未来的电商发展方向，并有望简化全日本的食品供应链。蔬菜巴士平台直接将农场和消费者联系在一起，不仅大幅缩减了时间与成本，还保护了多元的地方食品文化，创造了一种全新的通过食物进行的本地交流形式。

蔬菜巴士的系统逻辑和应用场景

第三方评价：

我们当前社会一个有趣的点是，人们越来越对他们食用的食物来自哪里感兴趣。所以来源不再只是单纯与品质相关，还与背后的文化相关联。

案例 2

共享餐具方案——RECUP，REBOWL

借助 RECUP（循环杯）和 REBOWL（循环碗），我们为外带咖啡和外卖食品提供了创新且可持续的方案。RECUP 为德国咖啡馆提供了一个咖啡杯再利用方案。喝咖啡的人在选择可以重复使用的杯子时需要支付押金，并且可以将空杯子退还给 RECUP 的任何合作伙伴，以换取他们最初的押金。

RECUP 和 REBOWL 的材料是 100％可回收的且不含有害物质。 就像普通餐具一样，只需将其放入洗碗机中进行清洁即可。其中 RECUP 特别轻，手感舒适，可循环使用近千次。

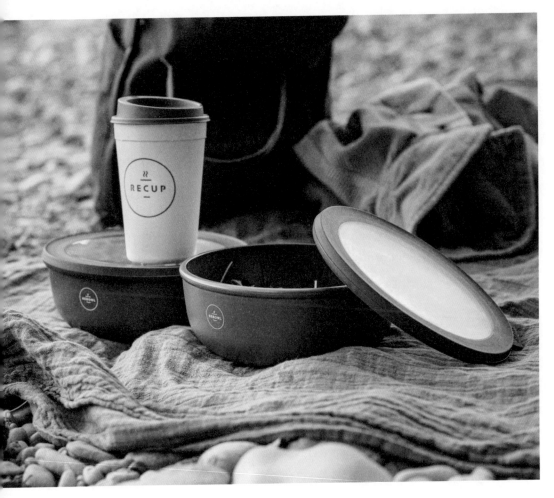

共享餐具方案产品图片

案例 3

不完美的食物

Imperfect Foods 公司

因为"丑陋"、生产过剩或储存不当等原因，全世界有很多完全可以食用的"不完美的食物"不幸被浪费或丢弃。而另一方面，许多国家面临着严重的粮食短缺问题，很多家庭都吃不饱饭。这样"一手浪费，一手缺粮"的食物体系显然有着诸多问题。

Imperfect Foods 公司建立了让"不完美的食物"直接进入消费者餐桌的渠道，通过合理价格以每周订阅购买的方式，让愿意消费"不完美的食物"的消费者获得这些完全不影响食用的食物，从而减少食物浪费。

自成立以来，Imperfect Foods 公司的产品范围从水果、蔬菜扩展至大米、藜麦、鸡蛋、牛奶以及罐头等食品。

"不完美的食物"产品图片

案例 4

Line of Life Project（生命线项目）

木住野彰悟

　　日本三得利株式会社创立于 1921 年，是一家以生产和销售酒精饮料和软饮为主要业务的老牌企业。三得利在食品行业取得成果后又积极进军花卉、健康食品等行业，在丰富人们生活的同时，也不忘开展环保活动回馈社会。其中与设计师木住野彰悟合作围绕三得利长期的保护鸟类活动展开的"生命线项目"就是其中一项。设计师将风筝与鸟类作为创作元素，其标志设计是用一根绳线去表现鸟类能够舒适生活的环境和生态系统。

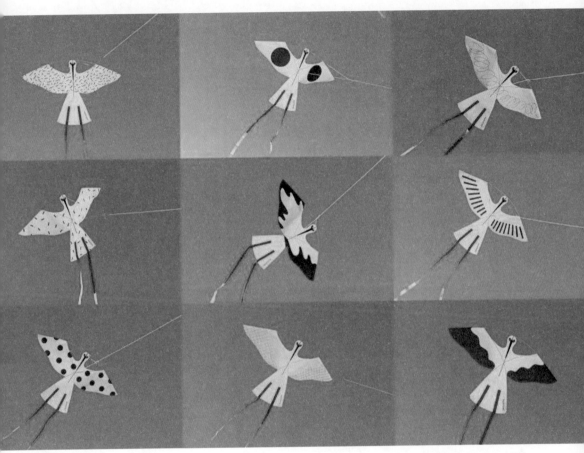

"生命线项目"中的风筝作品

第3章　设计行动

从物到空间 谈设计的整体意识

李德庚

　　艺术学博士，清华大学美术学院博士生导师、策展人、叙事设计师、博物馆及美术馆顾问，直径叙事创始人，曾任清华美院视觉传达设计系副主任、国际著名设计杂志 *FRAME*、*MARK* 中文版艺术总监；他在首届"中国设计大展"、首届"北京国际设计三年展"、"2013 上海设计艺术展"等重要设计展览担任策展人；他也是"社会能量"中国巡回展、"设计的立场" 中国巡回展、2013 深圳 OCT-LOFT 创意节、2019 北京世园会植物馆、湖北张之洞与武汉博物馆、深圳同源博物馆、沈阳味觉博物馆、深圳城市规划馆、珠海金山创想馆、天津运河创想中心、深圳万科博物馆的总策展人或主持设计师。

Q：您在 2008 年《设计生成》一书中提到："当代设计越来越不关注设计的外在特征（色彩、图形、文字排版），而是越来越关注界定并形成一些方法，以生成、组织和传播内容，进一步说，就是形成赖以依靠的系统。"请问您认为设计在不同的事件中有何不同的效能？

A：我们在 2008 年做过一个展览，叫"社会能量"，主要是针对平面设计，也关注社会。展览是一种交流方式，相当于借助展览，与设计相关圈去对话。"希望让观众记住这个展览说什么"，这是我们自己思考最多的地方。当时因为大家都是在追求表面，追求的过多了。我们想借这个展览跟大家对话，把荷兰的平面设计做个梳理，以国家作为一个样本，这和展览"设计生成"是有点相似的，先有书后有展览。展览以荷兰为例，有着多元的设计表现，设计表面效果的背后实际上更多的是与社会价值、社会能量之间的联系。

关于你所说的设计带来的效能怎样去促进社会的进步发展以及服务社会。我个人在早几年，着重通过展览、演讲和工作坊等，通过很多的方式来推进观念的传播。事实上现在这么提，其实已经没有什么了，已经过去十几年了。中国的社会发展十几年会是翻天覆地的变化，做的那些东西放在当年还算是有价值，放今天只能说是顺势而为。因为世界已截然不同，当年的发展阶段现代设计是受西方的影响。说深一点叫自身现代化，文化创作都是在刺激国家现代化。绝大部分事情的发展都是由外及内的，刚开始接触从表面学起，学到内在的东西，解决表面的问题，然后一层一层往里走。所谓的自身现代化有一个公认的说法：从器到物再到制度。文化范畴会发现最容易学的就是在器物层面，或者是在表面。其实我用的这个词也象征了表面，制度是藏在背后的更深处。这些东西是相对而言表现出来，那就是设计理念。也就是说大家从这么多表面的东西，慢慢地蔓延到或者过渡到注重背后价值。

左丨"社会能量"展（深圳华·美术馆）
右丨《社会能量》书籍

　　那么设计发展体现在哪里？是不是现在做的设计比十年前更好看了？那很难说。就像设计风格的变化，总是过一些年就会有一个轮回。比如说现代某些流行的设计趋势和 20 世纪 80 年代有一些相像的地方，设计是进步了还是没进步？对于我们自身的信息化发展，最根本的还是在于设计在社会生产、社会生活中真正起到的价值，这层价值是最关键的。

Q：您在"重新讲述，向现实提案"演讲中说到"书对内容生产有更深层次的思考，而不是装帧"，您能谈谈书籍中内容与形式之间的关系吗？

A：2002年前后我的第一套书《欧洲设计现在时》出版，早在1999年我就考虑过这个问题。我早年主要从事书籍工作，书的装帧是自己设计的，书的内容是自己写的，同时担任编辑和设计师两个角色，内容和形式同步去进行创作，我的工作中内容与形式永远是交错的，这也有助于理解我今天为什么去做博物馆展览。其实真正意义上的源头就在1999年左右，对于我来说叫做书，不是写书也不是设计书，就叫做书。因为书本身就是被写作、编辑和设计过的产品，我们所有看到的书都经历过这些环节。在传统的生产里面，这些东西都是被完全切割的，往往作者不是书籍的设计师。但是当一个设计师去做一本书时，他天然就具备了这两种优势。

文字作者或许不太考虑成品装帧；设计师往往要面对一部既定完成的文本。为什么早年平面设计叫书籍装帧？实际上更多的是把作品稍具工程化地进行排版，另外做得更美观。后来大家也在提倡书籍设计，实际上某种意义上就包含了从形式或者说在阅读重新梳理的这个层面上，对于内容性的某种意义上的介入。大部分情况下，结果总归是一本书，一般来说书籍的主体是内容在前，书籍设计在后。对于我个人来说内容和设计是可以同时入手的。先想书的结构，再去想书的内容。

这本书还是我在当学生的时候，在草稿纸上先画了概念书籍结构，根据形式结构去填充内容。但通常我们在出版一本书的时候，很少有这样的机会。对我来说，我是一名书籍设计师，而书里的主题内容是设计相关，那当然是可以同时进行的。

《欧洲设计现在时》成书过程里我体会到真正人的生活里所接触到的阅读类产品，从终端来看，从观众来看，其实观众看不到设计师在哪里，作者在哪里。比如看一部电影，电影背后当然是很复杂的流程，更直观注意到的是影像本身。除非专业人士带着分析的眼光去看，否则的话一定是在观看电影。因为对于观众来说，

《欧洲设计现在时》丛书

他们永远是在享受过程。我现在从事的博物馆工作同样如此，拿到一个空间，拿到一个主题。我可以去从空间转化，从主题入手。往往我在前期设计中会站在两个顶点，相向而行，在中间有一些碰撞，就让这个东西碰撞看看会发生什么。由1999年起书籍工作的思维方式，直接影响到我现今的工作。我的领域跨度很大，特别是专业跨度很大，但真正内在的思维方式没变，这是我的特点。书籍装帧和文字梳理都是我的长项，那我就要把我的特点用好。

这两件事就是典型内容创作和形式创作，是两种思路。也就是说你不管如何写作，如何编剧，最终你还得以一摞书、一页纸和一帧画面的逻辑去带给观众。

Q：从平面设计到视觉传达，您如何看待设计专业命名的变更？

A：其实视觉传达也是一个过渡性名称，我认为它有过渡性质。早年叫装潢艺术设计，后来叫平面设计，现在叫作视觉传达，就像在西方它会有两个名字：communication design 和 visual communication design，本质上都是过渡性产品。为什么过去叫平面设计？这个词来自于大众传媒时代，跟大众传媒时代是完全一致的，主要来自于铺天盖地的大广告。就像我们看广告公司成为核心媒体，平面设计相当于垄断了社会的所有的传媒信息的产出，平面设计几乎就是传媒设计。社会可能离开传媒吗？平面设计就等于社会交流，社会视觉交流，它的重要性不言而喻。到了现代，随着信息技术的不断发展你还能听到之前广告公司的名字吗？几乎听不见了。社会需求已然改变，我们的教育领域，甚至是学科体系中，不管专业名称还是内在的知识构成，都是针对某个时代而设。社会需求在变化，名称当然要变，但如果换汤不换药也是无用功。改名称不是目的，重要的是真正的、内部的学科知识改革。

比如前面我们提到的书籍该怎么做的相关问题，今天的社会信息又有多少是通过书籍摄取的呢？知识结构转型是必然的，而且后来发现的很多新问题是在教学中发现的。我们的学生会去寻找一些跟社会视觉传达相关的课题，他们提出的很多问题是我过去从来没有意识到的。老师的经验来自于过去，往往无法适应新的社会需求。不只是问题的解决方式，我们甚至连问题都看不见。而学生们，真正让他们思考，他们或许能够知道有哪些问题，并通过他们所学的知识去解决。

需要意识到知识转型——实际上是社会和社会本身在转型、社会生产在转型、社会的需求在转型。

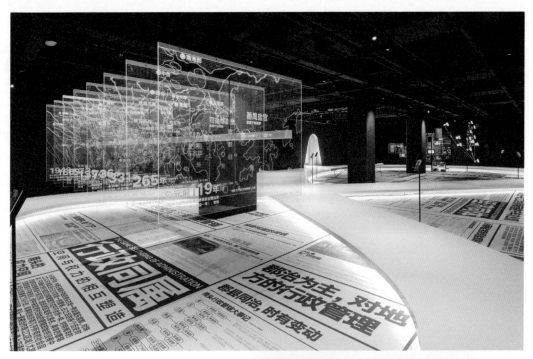

上 ｜ "万化同源"展（深圳）

下 ｜ "设计实验场"展览

Q：平面设计与策展这两种领域的维度跨度较大，您是如何平衡这两种不同的思维方式？

A：我目前的工作重心在博物馆这块，因为我很了解我是进行内容生产的设计师。比如说出版一本书我把它看作是在设计产品，某种意义上它是内容的产物，只是出版产业借助设计手段而已，并没有刻意区分内容生产和形式生产。对我来说，我要刻意混淆这个区别，我越混淆这个区别，工作越容易进行。让人看不出来哪里是形式生产，哪里是内容生产的过程中，我们的工作也发生无数次交叉。这是在社会分工中绝大部分组织做不到的。举一个简单的例子，就像一本书的形成需要作者和设计师，如果你有能力进行写作和设计，天然地能够做到把内容和形式结合，何乐而不为呢？

早先我独自进行设计工作，现在更多的是和团队一起工作。从社会端来看，每个人都用自己的工作给社会提供服务，每个人都用自己的工作为社会制造所需要的产品。

从事设计创作的人需要做到：有品位、思想和执行力。我将所有动手的活动称为执行力。设计的强大之处在于执行，设计是基于思考和衔接、思考和执行的工作。比如哲学家和诗人，思想是他们的主体，哲学家无需使思想落地，对于设计创作者来讲，我们可能不具备那样纯粹的思想，但是要具备一定的思考能力和执行力。但不是思想加上执行力就没有问题了，就像前面提到一个作者和一个设计师共同产出成果，和一个人同时是作者和设计师独自创作是不一样的。对于我们设计行业来讲兼具思想和执行力尤其重要。有些条件不是做加法，而是需要你个人同时具备，就像在一个大脑，或是在一个有机体范围之内得到融化。

Q："设计师所要做的只是创造条件，使读者获得更多更广的自由"，但是肯定会出现各种不同的看法，如果与我们想表达的意思相悖，该如何解决？

A：当下设计的边界相当宽泛，我们谈到设计，都觉得它现在能做的已经很多了，包括从前中后端整体去看，所见皆是设计。不可避免的还是有部分读者对于设计的理解局限在后端，比如做宣传和方案的视觉部分等。但这并不是社会的问题，我依然认为主要是设计的问题。换句话说从社会端来讲，设计不要太自我为中心。至少把自己放在社会生产的体系之中。如果说别人不理解，那为什么一定是别人的问题，而不是你的。我们要明白它是有极强的服务性，我所说的服务性指的并不是需要什么就直接做出什么。

我从来不认为独立思考是服务的敌人。思想从计划阶段到执行阶段到底是被加强的还是被减弱的？如果你具备了从起点到终点的经验，那么中间流动的思想力量是加强；如果不具备经验，能量转一次手就会损失一部分，最后结余的能量转换成的结果可能会和我们开始想象的东西不一样，通常这时候会产生抱怨。

如果我们都安于现状，也许这个世界就不需要设计了。因为设计总是会挑战我们现有的生活规则与习惯。

很多时候，设计师只是惯性地去做自以为是改变习惯的事。设计要想突破惯性，成为一种永续的改变世界的力量，不仅仅是靠决绝的勇气，还需要对未来抱有渴望，采取行之有效的途径与方法。在我们熟悉的实践设计中植入类似科学中的实验研究体系。一方面，可以让设计始终保持一个开放、怀疑、探索与重新建构的状态；另一方面，也可以让设计能够与更加多样化的资源、思维方式、操作手段及社会目标对接。因此，我们可以尝试从迷人但外化的"设计作品"中脱身出来，回到更原初的地方，提出更原初的问题，在更广泛的实验与探索的过程中寻求设计的新陈代谢与肌体更新。

而在学校的教育里，我们对于后期的生产介入能力很难跟得上。比如我们画图看着图很好看。能做得出来吗？做出来又是怎样的呢？就回到最开始的话题了——社会效能怎么样呢？个体的事物组合成一个整体，整体与社会生产、社会应用之间的关系是什么？

现在大学里既讲究细致的专业教育，也会讲究横向打通的思维教育。比如视觉传达专业，教育既面临着细化挑战，又面临能否打通学生的意识的问题，让学生意识到教给你的不只是如何实践，还需要理解实践后在社会系统的位置和价值。设计教育最初是从动手开始。后来慢慢地进入一个中间的阶段——大家既不动手，系统思考也不够，就坐在电脑前去解决所有的问题。这对现代教育来说是一个巨大的挑战。

Q：在奥斯卡·施莱默、莫霍利·纳吉提出的整体剧场概念对于现今博物馆展览发展具有借鉴意义的总体性意识设计中，您谈到了展览、观众、人之间的关系，其中作为设计师如何为公众生活（人）而设计，您是如何看待的？

A：早年间我的一些设计展，相对面向普罗大众，更偏向于给设计行业群体参考。在公共生活方面，我的工作内容从设计转向了非设计；形式从书籍走向了展览、博物馆甚至是更广泛的社会空间。就这个层面来说，离所谓意义上的公众是越来越近的。

公众是一个概念，不局限于某一群体。公众概念在 20 世纪中期左右，大众传媒比较发达、有效的时代，一般解释为非专业的人。我们的作品会作为一个终端面对公众。往往我说做一个博物馆，是在做展览设计，建筑本身我是不会盖的。我做的是博物馆里的文化部分，可能是一种半阅读半体验的产品。比如通过纸张、油墨和图片等来充当博物馆中的媒介，方式会复杂多样，这就需要我们掌握对媒介的控

制、了解和应用能力。最终目的是作为终端面对社会端、面对公众的时候，它依然作为文化产品。

Q："互联网正在重构社会资源的组合和分配关系——知识的传播逐渐被转移到线上，而体验却越来越依赖线下的物理空间。" 您如何看待疫情期间，许多高校 / 组织选择用线上虚拟等方式进行展览呢？您认为以后线上展览的比重会越来越大吗？

A：展览其实是一个宽泛的概念。早在上千年前，商品形成小集市，是不是展览？我们平时去美术馆看画、去历史博物馆看青铜器，本质上来讲，把物品放在那让观众看，它也是展览。

展览有三个缺一不可的要素：物、空间和人，构成展这个概念。展览的根基在于它呈现的是一种物质化的内容，线下展览本身能展出物的百分之七十，线上的展览是另一种形式，实物真实存在的意义和价值是其他方式无法代替的，影像也不行，图片也不行。实物天然的和人产生直接关联。这就是线下展览的特别之处。所谓的线上展览，实际上是展览的一种延伸，它的发展和疫情是分不开的，另外随着全球化和信息化的推进，对于线上观展的诉求也逐渐增多。

线上展览是互联网出现之后催生的一种便捷的观看形式。人依然是人类，依然是要在真实空间中生存，就意味着线上不可以完全替代线下，至少人类生命到现在为止没有摆脱肉体存在。当然，线上展览有它的特点，便捷且方便，特别是毕业展，观展人数剧增，是喜闻乐见的事。再者说，互联网的出现对于线下空间有冲击吗？当然有。我们接受新信息以及接受阶段性追逐体验的过程，就是重新发现线下价值的过程。因为人的生活从线下不断地转移到线上，短期新鲜感一过就急需重新在线下找寻存在价值。如果商场的存在只是卖货，那为何不在网上替代？为什么各大商场前赴后继地打造沉浸式体验？看似不务正业，其实就是在寻找存在价值。

展览也是如此，线上展势必会继续发展，甚至会继续出现更加有价值的媒介，线上线下的结合，或者其他。它是不会停止发展的。当然对于线下展览，总是无法避免地产生巨大的危机感。只是我们要想明白一件事情——在互联网时代，要么顺势而为，要么逆流而上。很简单，博物馆的线下空间的体验性，它是无法被替代的。

Q：您认为设计有方法吗？您在创作中是否有一套设计方法？

A：创作中我一直坚持三个要素。第一个是独立思考，这一点很重要。因为文化艺术创作的根基在这里，一定要独立思考以产生创造力。这里的独立思考和前文提到的内容形式孰轻孰重并不矛盾，之所以很多人认为矛盾是因为没有处理好两者的直接关系。第二个是社会协作。我们的项目工作过程就像制作电影的流程，各种专业都融在其中，以协作方式来工作，在这样的合作模式下产生的效果颇佳，所以我十分重视协作。第三个是对社会有积极作用，我极其强调这一点。在设计领域的工作中，我多年坚持或者寻求的是——对社会有积极意义和设计理念之间的平衡。作为设计师一定要有的是社会价值观和积极的设计思维。

Q：常在平面领域或某一领域中，思维方式仿佛固化，时常会为了设计而设计，关于您提出的"设计要具有主动性"，您能举具体案例分享吗？

A：设计师需要主动性。我推荐在任何的命题下，找出它对社会有积极意义的方面。社会的反应很清晰地表明了当下社会有哪些需求。需求出现了，需要设计操作者尽量将这些需求推向积极的方向。作为设计师，意味着我们处于中间创造性的环境中。在这个环境里我们可以通过设计做引导，但是也有限度，需要办法和技巧。如果我们不具备这种思考的能力，同样也不具备对社会系统的理解能力，那么这些细则就毫无意义；如果我们的思考足够多，就能在某件事情中找到平衡的方式。我们无法强迫任何行业层面的任何一个人，但是做设计，我们要有价值感和道德感。

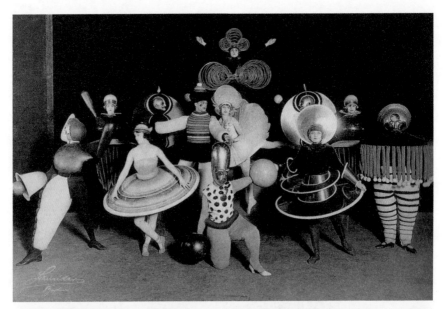

上｜奥斯卡·施莱默《三人芭蕾》戏服

下｜味觉博物馆（沈阳）

我来举一个例子便于大家理解，展览就是在讲故事。不管是历史题材、社会题材还是科技题材，我都会从其中找到有价值的侧重点，比如张之洞与武汉博物馆，我从历史的题材里找到一百多年前人们在追求现代化和城市转型的过程中的一些思考和价值体系。这些思考对于今天的中国依然有价值，我们从中进行提取，辅助各类媒介进行展示。另外一个案例在科技领域。当下谈到科技多半会预测未来，我的思考方向不是过多关注未来的预测，而是更多关注对于未来的思考，比如科技给社会伦理带来的挑战等。讲故事是一种力量，叙述是一种方式，我很关注叙述的力量。几年前我将主要的精力用在了叙述这件事情上，现在依然如此。恰好逐渐也找到了叙述和设计之间的平衡。最初只是找到一个点，在思考中，空间越来越大，逐渐形成了设计方法。

　　Q："设计师所要做的只是创造条件，使读者获得更多更广的自由"，其中定会出现各种不同的看法，如果与我们想表达的意思相悖，该如何解决？

　　A：设计师在其中既要权衡上下也要涉及左右。不管是在讨论公众、设计师自身，还是在讨论委托人或者是上级等。大家虽说立场不同，但是有一点是相同的——都是想把事情做好。这是一个非常本质的问题，有时候这也跟设计师自己的判断和表达有关，设计师的经验要能帮助自己去做衡量，去把握一个度。在一些层面强调一定要有个性化，一定要独创，一定要创新，就像我们做了一本艺术画册，工作量可能就是做几本。但你要做一个中小学课本，那量就大了，中小学的孩子理解力到什么程度？这和个性化设计就不一样。在真实的社会需求里，越是大型的活动，产出的越是普遍的成果。因为它追求大多数的人共通性质或者说是基本的认可。两个个性的人找共同点，个性化就少了一点，三个人共性就更少，以此类推。

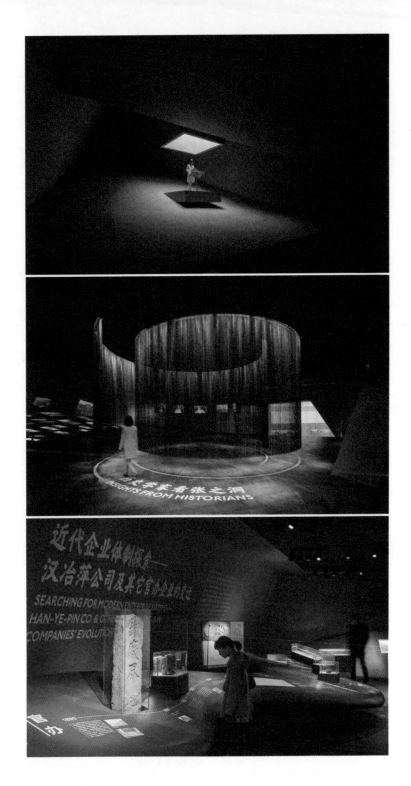

张之洞与武汉博物馆展厅

部分电子类产品不强调文化个性，因为它追求全球市场，和本身的受众群是紧密相连的，所以受众范围会直接影响到我们的设计思路。比如说针对政务服务，首先考虑的应是大众是否能够普遍接受。但在艺术展上做一个普遍接受的成果，反而失去了它的价值。因为独立的文化产品，就是在给社会提供多样化的发展可能。个性化、多样化的产品，让社会的文化变得更丰富。

　　设计是没有答案的，我们需要具备理解力，具备深入理解社会的能力。在每一件事情中去寻找适合它的答案。设计前期需要的是足够的思考和了解，最重要的反而不是设计本身；前期和后期都打通之后，前后才能够对接，起到它该起的作用，包括自身价值的实现。

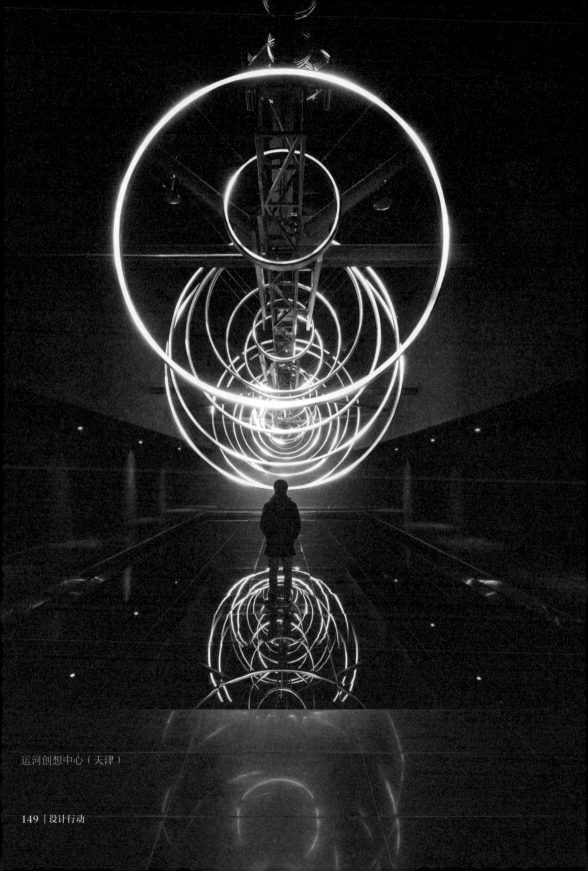

运河创想中心（天津）

可持续的教学与实践

李 卫

中央美术学院设计学院教授，可持续设计方向博士生导师，李想实验室发起人，北京工业设计促进会可持续设计专委会副主任兼秘书长。可持续设计作为相对小众但足够开放的设计方向，随着国家政策的制定、城市发展的需要逐渐被重视起来。作为较早涉及可持续设计的学者，李老师在专注环境与社会的可持续设计基础上，重点研究可持续发展的新经济模式。近期的设计作品"不倒的水滴"提倡材料循环使用的设计理念；考虑疫情对室内展览的影响，他研发出便于移动复用的可自供电照明的气膜材质展陈装置。

Q：请问您对可持续的理解是什么样的？

A：2020年我针对可持续做了比较系统的研究，重点分析了核心三要素：经济、社会和环境。通过研究我意识到可持续其实就是寻求这三点的平衡，比如设计如何在可持续语境中与其他的学科进行一些协调合作，以发挥出我们设计在其中的优势。

在研究过程中发现，设计在可持续领域中能发挥的作用被低估了，因为设计在以往与科技相比是相对无足轻重的配角。根据我们的梳理发现，可持续经历了三个特别重要的阶段。第一个阶段是"事后补救"，当社会发现了问题，设计师也开始反思，比如说塑料瓶已经成问题了，我们就思考能否回收再创作。的确这种探索也是有一定价值的，但实际上设计一直只是起补救的作用。经过十多年的发展进入第二个阶段"事中干预"，也就是社会治理整治环节，但设计在这方面基本上没能发挥什么太大的作用。现在已经进入第三个阶段"事前控制"，而设计恰恰就是参与前端工作，如果设计在工作启动的时候就开始有可持续意识的渗透，那么我们势必会发挥很大的影响，并体现出更大的价值。也就是说我预计未来随着可持续工作的深入和往前端的侧重，设计会在里面起到非常大的作用，而且这种价值会呈现得越来越明显。

Q：生态其实不只是环境的问题，也是人类社会如何持续发展和存在的问题，您在教学或者在工作中对可持续的看法是否会有不同？

A：有不同，但它们本质上还是一样的。首先我自身在两三年前有一个角色，已经意识到设计的发端再往下应该是偏重于可持续，但以我的亲身经历和实践，我认为最终还是应该做教育。有些事情是命运或是时机，2020年学院让我再次负责工业设计方向，就像是给我敞开了一扇门，可以有更多的条件去做教育。我认为实践跟教学要同步进行，因为院校中的研究，与企业和设计公司做的不一样，可以偏

隔片杯：
减少饮品堂食的塑料浪费

折叠杯：
减少饮品外带的塑料浪费

李卫老师指导学生的去塑料的包装设计作品

重于预见性的探索，这类预想的工作恰恰应该给学校做。打个比方，我们学校的课题像是挖出了"雷"，然后在那儿插一个"旗子"，表示下边有雷，但学生往往不知道怎么挖，那么这个时候企业或社会就可以和学校结合起来挖。总体来说是教学先探索，而实践后续跟进。当然反过来如果学生能参与到这种"挖雷"的过程，可能就会成长得更快。如果"雷"是学生自己发现，同时又能自己解决，我个人觉得效果是最好的。当下，社会上对于可持续都是观望，所以可以在教育领域先开始实验，这样可以让学生在"挖雷"的过程中积累基本技能，并建立意识。如果学生在可持续这条路上感兴趣，他持续做下去是最好的，但即便他没有坚持下去，相信在这个过程中他的经历可以在其他领域发挥作用。

Q：您是否有一些自己的设计流程或者设计方法去进行教学呢？

A：我已经在梳理架构，很多还没有实施，但是思路已经有了。我现在有条件思考从本科一年级到博士全流程的课程体系。

首先是本科阶段，一年级我的工作就是给近两百位学生植入一颗种子，告诉他们设计应该追求社会价值，我希望这颗种子也许在上学期间就有效果，如果没有的话，我相信也会影响到学生的设计思维方式。二年级我们的工作就变得非常基础——设计学院的工业设计专业技能，可以理解为"怎么设计"。三年级我开始希望发现一些苗子，其实本科阶段我们并不强调可持续，而是综合设计，它是可持续的基础。三年级期间我们希望有些学生可以尝试，通过这个阶段可能会有学生感兴趣，通过双向选择，在四年级毕业阶段就有可能做一些可持续的设计实践。其次是硕士阶段，我们目前有两个方向，一个是可持续，侧重前瞻性研究；另一个是综合工业设计，比较立足当下。最后是博士阶段，目前培养的重点放在可持续设计基础研究与教育传播上，我个人认为目前中国最重要的还是普及可持续意识。

Q：国内外的可持续设计方面，有哪些让您印象深刻的设计实践吗？

A：我说说亲自经历的一个项目，叫"未·未来——南非之行"，这个项目对我影响很深远。2018年我开始聚焦可持续，认为设计师应该探索社会价值，更多地关注社会问题，但我的想法跟常规的社会设计很难区分，当时处在摸索方向状态。参与了这个课题，我才意识到南非特别缺水，我们的课题是城市水危机。南非开普敦水危机已经非常严重了，市民都能意识到，满大街都是节水广告或海报。我们准备课题时，发现北京比开普敦还缺水，但市民普遍没有节水意识，跟南非形成很大反差。于是我们意识到即便开发了节水产品，如果市民没有意识到，企业肯定不会去花更多精力去仔细想这件事。所以说可持续在中国最大的需求是让人知道我们面

"不倒的水滴"展览现场

临着非常多可持续发展方面的问题。对于这次南非之行我的收获就是意识到了可持续应当是设计师的终极追求，而此项工作在国内任重道远。

Q：关于您"不倒的水滴"展览，有一个线上线下的模式，另外也用了一些复用气膜，就是有两种不同的维度，去探讨未来的展陈新方向。您可以分享一下这个项目吗？这个设计当时是如何考虑的？

A：既然意识到了可持续，开始做什么呢？我就想找一个机会，唤起设计界对可持续的意识，起到推进可持续发展的作用。于是我利用第三届珠海国际设计周的邀展机会策划了一个主题展。展览采用的"水滴"造型是充气方式，我认为充气在室内和室外都能展览。关于气膜材质，一开始也没经验，先有了概念，但是我们在做这个方案之初也是流于形式。通过走访生产厂家，发现它有瑕疵，在室外的通电比较耗电，风机在室内又有噪声。如何能够减少用电呢？在这里想和大家分享的是，设计实践一定要跟一线制作方进行探讨。在对接的时候逐步确定了太阳能自发光的方式，于是就有了展览上不插电，用太阳能板储能，晚上通过感应自动启动照明系统的方案。有人会问这是绿色设计吗？的确气膜是塑料的，但它的问题是降解问题，如果我们复用而不扔弃，这种材料就没有问题了。另外一点是不需要插电，完全是用太阳能。

Q：您分享的这几个案例，其中会有一些实践中的困难之处。那么您在实践中遇到这些困难，如何去解决？或者说设计推进中的一些困难，以及实践过程中一些想法无法实现的困难，我们应该怎么去解决它？

A：做可持续方面最大的困难是你该不该坚持，如果你不坚持就一点机会都没有，所以对于我来讲就是争取实现。"不倒的水滴"实际经历了八个月的努力，最终得以展出。在我看来所有的事情用可持续都可以重做一遍，你做得越早，可能付出的代价或走的弯路就越多，往往这些东西是无法迅速获得的。这条路是没有捷径的，你付出越多，未必一定得到越多。这就需要有强大的信念来支撑。

Q：其实您也是很早一批探讨可持续的相关专家，您认为可持续有标准吗？或者说它的标准是什么？希望您谈谈您的理解。

A：你要说它的标准，刚才我提到的经济、社会和环境三要素是要均衡发展的，它的标准就是三者缺一不可。也就是说我们现在的那些大赛很多时候说可持续，按我的标准，基本上很多大赛没有真正实施。可持续中不一定每个比重都是一样的，它可以有高低，但是不能缺项。

现在经济、社会、环境三个要素当中，拿标准去衡量的话，其实都有缺陷，主要是因为标准基本都达不到。可持续之所以发展缓慢，是因为在当下一个经济主导的时代，经济是第一位。而我们以前做的主要工作都是围绕环境，由于很多时候不符合经济规律，所以很难长久。然后大家开始关注社会性，因为跟"人"有关，所以收到一定效果。我的研究首先侧重经济，从而带动社会的幸福感提升，然后从长远来看对自然环境是友好的。简单讲就是在三个平衡当中，把经济层面往上提高，但设计师的知识结构就要跟别人进行融合。

"不倒的水滴"展览：移动复用的可自供电照明的气膜材质展陈装置

Q：当下"可持续"也是一个非常热门的词汇，也会有学生或者设计师想进入这个领域，您认为这些新兴设计师、学生，需要具备哪些个人素养或条件呢？

A：最重要的就是社会责任感。

我们知道综合工业设计与可持续设计都是解决社会问题，前者要综合去看问题，它是一种工作方法，现在要教学生的就是一种综合的设计方法。可持续则是目标，这是两者主要的区别。如果想学可持续，首先我们教你的还是综合设计，但是你的动机应该在解决社会问题的时候，努力寻求三点的平衡，所以我现在的工作是把社会与学校结合起来，共同解决问题，实现理论与实践相融合。

Q：您刚才说从教育入手，可能就是一个比较重要的事情，您刚刚回答是认为教育稍微为主一点吗？

A：是的，为此我想成立一个实验室，它不是简单的教育平台。目前学生把所有的时间都放在上课做作业上，我搭一个平台想让他们跳出来。在这个过程当中我们还要兼顾到基础技术、造物方面的教学。我最近意识到有一些学生在四年的教育体制结束后还需要不断更新知识，于是我想再做一点尝试。

Q：您还有什么想要分享的内容吗？

A：最后我认为设计师未来应当发展到一个新高度。社会问题需要系统思维，而设计师本身就是系统思维的链接者，如果在这个过程中设计通过不断地跨界融合，弥补自身的知识短板，这盘棋就能下得更完美些。

展览现场的"水滴"

以服装为载体探寻时代审美

邹 游

北京服装学院服装艺术与工程学院教授，中央美术学院博士，北京市朝阳区政协委员，北京市朝阳区知联会副会长，中国服装设计师协会理事。2004 年 11 月，被评为中国十佳服装设计师；2019 年国庆 70 周年群众游行服装总设计与总策划；2021 年中国共产党建党 100 周年庆祝大会服装设计负责人。邹游老师致力于服装设计及设计管理的实践与研究，参与了大量的设计实践项目，尤其关注将设计同品牌、商业进行关联，以多维的视角更有深度地思考服装设计。

Q: 根据您从业的经验谈谈您如何理解时尚？

A: 其实我最早对服装设计的理解，现在自己看来还是"不成熟的"。而今天，我想那样一种"不成熟"，可能对于大众而言认识时尚和我在最初并没有经过专业的学习时是很像的。那个时候就是一种很朴素的想法：服装设计就是做出一身漂亮的衣服、好看的衣服、美的衣服，最多就是美得不一样。但是随着自己对服装设计，对时尚这个行业的不断思考，经过设计实践以及更广泛的设计理论的阅读后，我发现时尚后面好像有更多的可以去推敲的东西，越推敲自己觉得越有意思，越坚定了自己对服装设计、时尚设计职业的坚持。

今天来看，我们谈时尚的时候，它不仅仅是一个一维的层面，表达一个好看不好看的问题，其实有很多不一样的标准。实际上后来我发现时尚其实是一个时代最有亲和力的符号。比如说我们看20世纪五六十年代的中国的审美或者是西方的审美，四五十年代的西方风格它是"NEW Look"，是现代主义在服装上的一个呈现，以巴黎为中心，它以"NEW Look"的一种形象风靡全球。而在20世纪五六十年代的中国，我们刚刚解放，那个时候可能我们更多的是一种非常朴素的、浪漫的现实主义。当时的经济也有限制，所以棉布这种最具手工质感的东西在中国范围内流行，在那个时候包括丝绸都是很金贵的东西。你会发现，就算是不一样的经济体系，在不同地域的人，他们依然在表现自己的一种对美的向往，对于美都有一种期盼。我最近在查一些材料时发现，在我们的物质条件并不是那么丰富的年代，人们也会想尽一切办法去追求美。比如说白衬衫要浆洗过、熨烫过，让它挺拔干净；比如说裤子的裤腰或者裙子的裙腰要收一收，让它更显腰身。在不同的时间，不同的地域，你会发现对美的一种诉求，其实是人的一种本性。不同地域的人，他其实都有一种向善向美的愿望。所以我说时尚它可能是一种时代精神，通过服装作为最典型的一种承载力，将时代的美感体现出来。20世纪早期中国有一个《良友》画报，上面每一期封面都会有一个美女的形象，呈现那个年代的女性的一种优雅，甚至我现在来看还能感受到有点稚嫩、有点质朴的那样一种美感。

左｜《大众电影》封面
右｜《良友》画报封面

　　如果你把整个时代拉开，在每一个时代都可以找到一个很典型的一种服装的样式。这种典型的服装样式是和人们的身体、形象合二为一的呈现。例如在 20 世纪七八十年代像《大众电影》那些画报，那些明星其实就是时尚，也是那个时代的时尚。所以我就觉得时尚，它是和整个时代的政治、文化、经济相贯通的，是一个整体。

　　再后来我觉得时尚，它是一个很强烈的时间概念，它具有很强烈的过去、现在、未来的属性，而当下或者讲此时此刻，从一个历史的角度来讲，它既是过去又是未来。尤其我们在做服装设计的时候，我们通常讲未来趋势，而且我们设计通常是前置的。所以这个对于我们创作者来讲，对于一个设计师而言，他必须要有这种多维的具有时间跨度的理解力，所以我觉得时尚是一个时间概念。我认为它还有一个我经常在强调的概念，它其实是和 "Classical（经典）"是一种关系。我们现在看刚刚我举的例子，会发现甚至再过五十年，我说的那些例子仍然是会被我们后面的人拿出来说的，比如说 "New Look"，比如说《良友》画报，比如说《大众电影》画报。服装作为一个时代最典型的视觉化的、符号化的承载呈现，毋庸置疑，它一定会是这样一个结果。它已经冲破了时间的纬度，它有可能对今天、对未来还会形成影响，所以这个时候 "Fashion（时尚）"就和 "Classical"画上了等号。但是什么东西能成为经典？就是一个值得追问的东西了。

所以我就觉得时尚应该是最具时代精神的一种呈现，以及最能代表这个时代的先进技术的一种结合，所以它才可能经受穿越时间、穿越空间的冲刷，最后依然能够成为那个时代的最典型的时代印记、时代符号。这样的东西才能称得上是"Fashion"。现在有很多一阵风式的东西，我不认为时尚是那种一阵风的东西，那样稍纵即逝的东西，即使大众会把它当作时尚。我想这就是我对时尚的一种感受。

Q: 根据您从业的经验谈谈您如何理解审美？

A: 其实审美我觉得可能是一种因人而异的审美判断力，但是你会发现它似乎又有一种摸不着的标准，我认为这个是我们在创作时最有意思的地方。

一方面它没有标准，另一方面似乎它又隐含着一条条经线，我们能不能找到经线，这个是很有意思的。所以现在我通常不太去固化说什么是"美"，什么是"好看的"，什么是"不好看的"，我更希望它是在一种多元的呈现当中。但是它必须具备两个支撑条件，第一个是什么呢？我们审美的对象它本身是会有物理呈现的，对于服装来讲，是服装的技术、工艺。比如我们看一件旗袍，旗袍好不好，我们先不从审美或者是一个美的角度去看，首先就冲它物理的品质，它面料好不好，它的滚边做得怎么样，它那个盘扣做得怎么样，这种物理品质的标准，我认为是所有的人都能判断的，只要这些东西放在一块，哪个好哪个差我想任何人都能判断。我觉得这个是基础中的基础，就是这个东西如果没有品质，无论这个东西代表了多深的传统文化，我觉得都是靠不住的。精神性的东西，它还是要附着在一个坚实物理的物体上。所以在审美发生的时候，我们在面对这样一个客体的时候，我觉得这个客体本身它要具备这样的属性。另外一个属性是什么？我觉得一定要有一种对文化品质的追求。你可以做得不好，或者说我们刚开始做的时候，可能表达得还很生涩，还不完整，但是我觉得一定要有这样的一种追求标准。我觉得作为一个审美的客体在物理品质和文化品质这两个方面，它具有以上两种基本的标准时，它才有资

格或者说参与到被评价的范围内。如果作为审美主体，比如说我们作为一个观看的主体，我们怎么来评价？我想刚刚谈到的那一点恰恰又构成了我们的一个判断评价的标准，但是这个时候你需要有很强的感受力，当然感受力是通过经验积累的。这个艺术的经验非常重要，所以我觉得我们作为设计师，必须同时在主体和客体之间转换，在二者之间它共通的就是如何能有一个大家都能达成共识的标准。

Q: 您如何理解艺术与设计？

A: 我只需举一个例子就能说明我对这两者的一个看法，就是艺术创作它是什么。它是当你在和艺术作品有一种对望的，或者一种观看的语境当中的时候，其实艺术作品的价值已经实现了。比如说我们在博物馆，或者我们在观赏一部艺术名片，或者一个艺术作品的时候，其实观看的这个动作已经完成了艺术品价值的传递，但是设计不是。设计它必须要加上一个维度的东西，比如说服装，它必须要用户或者穿着者穿上这个东西，所以我想这就是艺术和设计最大的一个差异，因为其他的标准我认为都存在。甚至我们在做服装设计的时候，有的时候可能还会有意地放弃掉一些，就让它以纯粹的概念表达。如果要把设计和艺术的差异做一个说明的话，我觉得这个可能是最重要的。

Q: 您如何理解身体？

A: 我一直有一个感受，其实我们所有的艺术也好，设计也好，都是围绕着人来展开的。无一不是如此，我不相信哪个艺术创作是为了一只狗狗，一个外星人。肯定都是围绕着我们人类来展开的，无一例外。所有的设计当中，我认为服装有一个最区别于这些设计或者艺术的东西是什么？就是服装是和人最近空间距离接触的人造的物。为什么这么讲？比如说现在这些工业产品，笔，它是和你的手局部在发

生关系，这个椅子是你屁股坐在这。很多的东西，你会发现都是围绕着人在展开，但是就像我说的，所有这些设计都是在和身体发生局部关系，唯有服装它是离身体最近距离的，甚至完全包裹的这样一种状态。所以我们在做服装设计的时候，自然而然就对身体要多一份的关注。所以专门在服装设计里面开设了人体功效学，只有对人身体的比例关系有充分的认识，才能够有的放矢，才能使服装和身体能够更好地匹配和融合。而且还有一个很重要的问题，因为身体是运动的，所以在做服装设计的时候，它其实是跨越时空的。前面我讲的在观念上服装的流行趋势，它要跨越时空，实际上回到此时此刻做的一件衣服或者是你穿的一件衣服，它依然要面对这样一个追问，为什么？比如说我穿着这件衣服，其实它是随着我的身体在动的，它不是像很多东西，是一个固体，它是一个"流体"。

Q: 对于年轻的消费者而言，支持国货成为一种新的消费时尚，而融入了中国传统文化元素的商品也备受消费者的宠爱，在时尚领域也诞生了诸多运用传统文化元素的品牌，例如中国李宁等，您可以谈谈您对国潮以及新国潮的理解吗？

A: 第一，我认为国潮并不新，就单对服装而言，在我的印象当中，无论是运动品牌，还是一些其他非运动类的成衣品牌，定制品牌从来都是将中国传统文化当作创作中一种很重要的给养。对传统元素进行应用并创造性转化。我自己就很清楚，我在 20 世纪 90 年代做的创作，就开始用缂丝的工艺，用缂丝这种材料做服装设计。大学毕业设计的创作，当时是把一种字体解构了，重新做的一些配件。

设计和消费人群它是两个不一样的人群，今天这两个人群的思维或者是这种对中国传统文化的自信，在这个时代形成了同频共振，它形成一种新的合力，我认为新在这个地方。因为我们从来就没有放弃过对中国传统文化的一种追问，我想不仅仅是服装设计，任何设计艺术创作领域都是这样的。所以把握好这个问题的关键

上｜李宁通过对自身老牌形象的转变，结合当下年轻人最喜欢的国潮元素，成功转型成为新一代潮牌，为本土品牌的焕发带来了新希望

下｜运动品牌安踏与故宫联手，打造了"安踏 × 冬奥"的特许商品"故宫特别版"。从独具中国情怀的宫廷画《冰嬉图》吸取创作灵感，让传统文化与运动、潮流等多种元素结合，创造出极具张力、带有强烈民族自信的潮鞋

点，我觉得找到以后，我们就能更有的放矢地去展开设计，同时我们也能更好地呼应新时代，打开国内、国际新的世界格局。

当我们进行一种传统的再造或者一种活化的行为，它有更好的一个受众群体。现在00后都已经20多岁了，00后要在各行各业的舞台上施展他们的才华，而在他们身上你会发现他们的爱国主义热情、民族自豪感，丝毫不比我们这代人差。我觉得可能的一个原因是我们几千年的文化确实取之不尽，用之不竭。而我们应该思考如何让它在新的时代焕发出新的生命力。我自己有注意到我们现在很多传统在传承，诗词歌赋都不说了，我们从小学就开始学唐诗宋词。今天我的感觉是什么？我们真的在挖掘整理，全面在展开，包括我们在艺术教育里面的实践。比如说采风或者去各地调研，不正是对我们自己的文化的一种挖掘、保护、整理，而且有越来越多的相关出版物创作物呈现。

Q: 能谈谈您对于品牌的理解吗？

A: 在很多年前，当时我有一个对于自己的认识，作为一个服装设计师，他不可能用一件衣服，甚至某一季衣服就代表一个设计师的精神世界。但是建筑设计你会发现不是。他可能用一栋建筑就把想说的都说清楚了，电影导演也是，可能一部电影就能把他想说的事说得非常清楚，但是我发现服装设计师不是。因为在一个作品里面，它是有限空间展开的设计，对于我自己而言，我不知道别人怎么想的，我很难在一季的作品或者一件衣服上把我想说的事说清楚。这个时候我就发现可能品牌是一个更能全面地去展现我自己想法的平台。所以我当时就做了自己的品牌，应该是10多年前就开始了。因为最早我是做明星包装个人定制的，当时觉得做着不过瘾，我觉得好像独特的想法表现不出来。后来我就做品牌，把自己更多的想法存在里头。比如说在整个品牌从店铺讲，它就涉及各个方面的空间设计、产品设计、室内设计，甚至那些挂衣架都是我自己弄的。但是通过不断在深化自己对这样一个

品牌的理解后会发现，可能对于一个设计师来讲，它和商业品牌还真不太一样。因为我也对国外的商业品牌有过研究，发现其实真的是铁打的品牌，流水的设计师。这个品牌它会一直在，设计师可能进入到这个品牌三五年，他可能还会跳槽或者是被解雇等。但是对于品牌其实设计师有他得天独厚的一个地方，尤其是服装设计师，它就是一直和你的名字你的个人捆绑在一块，所以后来我自己觉得其实邹游这个人，本身就是一个品牌。我所做的一切都可以成为表达我想法的东西，不仅仅局限在服装，还可以通过各种各样的媒介去表达我的想法。这样一想我整个做事的方式就不一样了，自己创作的空间好像更大了。我觉得我们这一代人真的是赶上了好时代，它让我们有空间去把自己想做的事情做了。我现在想想我最早做"印象刘三姐"的时候，那是大概 20 年前，和中国最优秀的导演、艺术家一起创作，后来还和北京人艺合作。其实我现在想想这样创作不也是我自己的一种表达，虽然那个时候还没有品牌。

Q: 您从设计师到教育者以及管理者，您是如何完成这样的转变的？如何平衡这三方的关系？

A: 谈到我自己身份的一个转变，其实还是很有意思。从我自己的职业的发展的路径看，我最早其实是设计师。大学毕业以后我就做自由设计师，自己做个人定制明星包装。有一点现在也是非常有感受的，一个人的认知，一个人的知识系统还是很重要的，不断地更新，不断地去吸纳新生的事物，对于一个创作者来说是极为重要的，是一种最本能的存在。

而后来有幸留在北服，又给我制造了更好的改变自己的条件。因为在大学里好像是一种最基本的要求，你就要不断地去学习，不断去看、去听，在不自觉当中，自己好像和每一年新进入大学的学生还保持着心态上的一种一致性，就还没有被年龄所裹挟，随着自己的年龄的增长而老去。所以这种状态我就觉得可能它既是一个创作者的状态，同时也是一个教师的状态，所以这两个身份它就合二为一了。但这

中间我又做了一段商业，包括自己的品牌，我觉得对我来讲更有价值。如果设计只是停留在书本上面，我觉得肯定是不够的，包括他们说有经验才能读得懂书，有了自己的实践经验，书才能读得懂。包括现在我也和市场和一些观众保持着一种沟通，通过我们的设计来沟通，你的东西进入到市场，接受消费者的检验，给到我更生动的一些刺激，更严苛的一些标准，更多元的一种评价维度。不是我觉得怎么样，我自己做着开心，觉得很爽就行。

所以设计师、老师、管理者就这样几种身份，最后我自己认为最后一个身份是什么？老师。为什么？因为我在做管理的时候，我发现大量的工作是什么？是沟通。我在上课时其实也是和同学交流沟通，因为我不太喜欢自己在那自说自话那种，我喜欢有一种相互的对话的方式。但是我更愿意是什么？一个观察者，或者是一个学生，或者是一个对未知有一种想要去一探究竟的探索者，我更希望是这样一种状态。更准确地说不是一种转变，我觉得它是会让你完形，原来我可能只有这一面，现在我多了这一面，然后现在又多了这一面，可能我还缺一些面，我不知道，慢慢可能发现还会出现问题，所以我认为是一个自我身份不断完形的过程。

Q: 您作为国庆 70 周年群众游行服装的总策划，您能谈谈这一重大项目的设计标准、设计流程、设计策略以及当时一些有趣的经历吗？或者遇到了什么设计挑战？

A: 我觉得有一点我是感受最深的，就是设计师价值的认同。作为一个设计师，这种认同感的建立还是非常小范围的，组织内部的认同还不够，谁不希望自己的设计被更多的人认识呢。这个时候需要一个路径，就是商业系统介入。就像品牌，你必须要进入到某一个品牌，成为这个品牌的设计师，你的作品被公司采纳以后才有机会批量化生产进到市场终端，接受消费者的检验。如果消费者很喜欢，有一天你上街看到某个人穿着自己设计的衣服，此时就是一个更大维度的商业认同。设计师，

已经不是单个的自我想象了，他进入到一种社会交互交换关系当中，我认为这种社会交换是最有价值去考验或者是提升设计师创作者的一个环境。因为商业交换这个东西里面它蕴藏着太多的东西了，尤其是设计师，我们不要简单地看到商业交换就是一种金钱的交换，其实不是。你比如说消费者他为什么会买 A 品牌，不买 B 品牌，它们价格都一样的。这就说明 A 品牌好像更符合他的心理期待，B 品牌好像不是，这个就有讲究了。所以在这样一种创造物里面，设计师的价值它是一种隐含的价值，这个价值是最有价值的，而这恰恰是设计师创作的价值，创造的价值。所以一些很有名的品牌，品牌溢价的部分有相当程度是由设计师来创造的，当然不仅仅是服装设计师，品牌的视觉设计师、空间设计师等都包含在内，共同去营造的心理价值。对于设计师来讲，当然也是最重要的一种自我结论，也就是说是谁给了你这样一种权利去改变别人的生活，这个时代的一种设计责任，也是我们一直强调的东西，我们希望在一个更广阔的商业系统里面，有中国的设计教育能够去改造现在的商业系统。我不认为现在商业系统就是完美无缺的，它依然存在着很多问题，甚至很多硬伤。但是对于我们设计师而言，如果你秉承着这样一种标准，有这样一种对设计伦理的自我追问，可能我们这个环境会越来越好，这是第一个阶段。而且唯有这样，设计师他才能在这样一个商业系统当中获得更广泛的商业用途，这是第二个阶段。第三个阶段非常难，就是社会的认同。

我很骄傲，作为服装设计师，作为中国服装设计师，作为北服设计的一个代表，能有机会参与国庆 70 周年和建党 100 周年活动中的服装设计项目，我相信那是我一生都很难再遇到的重大项目。所以这种设计给我的这种心理的体验就非常深刻，因为这个时候邹游不是邹游，因为别人也并不知道邹游，所以这种渗透感是什么呢？就是邹游等于设计师，最重要的是设计师群体被别人认为重要，被国家认为重要。所以在国庆 70 周年以后，有一天组委会就通知我说到人民大会堂开会。同去的有很多艺术家、导演，也有清华美院、中央美院的代表。我当时特别有感触，不是说因为我去了，而是从国家的层面，包括大众会发现设计是有价值的，设计作为一种生产力，作为一种文化的介质被大家认识到了，这一点是让我感到最鼓舞的地方。

让服务设计理念渗透到企业组织中

黄　蔚

全球服务设计联盟上海主席、桥中创始人。2003 年，她创建了桥中。成立至今，她打造出一支跨界跨国的创新设计咨询团队，服务的客户均是跨行业的领跑者。作为一名设计师，她是多项国内国际设计奖项的评委。作为一名女性创业者，她曾获得"中国最值得瞩目的女性""上海市巾帼建功标兵"等荣誉。

Q. 您是在怎样的契机下从工业设计师转型成为服务设计师？

A: 大概是在 2008 年，我了解到意大利米兰理工大学那里有产品服务系统设计专业，与那边的教授聊了之后，感觉像给了我一抹亮光，我震惊地意识到，我一直在做手电钻，而用户想要的是一个孔，我花了 10 年的时间，做最完美的、最好用的、最符合人机工学的、色彩最绚丽的、造价最合理的手电钻，而这就是传统的工业设计。

我是工业设计科班出身，也是中国最早一批做工业设计的，做了很多年，是典型的实践派，我在"国内大厂"海尔和"国际大厂"通用电气（GE）都干过，而这两份工作聚焦的都是产品。直到我了解到服务设计其实是另外一个维度，我就特别兴奋地去网上找各种资料。2008 年在百度上是没有"服务设计"这个词条的，也没有相关案例，更没有人谈论服务设计。我觉得我英文还不错，所以我就去找相关的资料，后来发现国际上居然有全球服务设计联盟（SDN），然后国外也有很多高校在开设服务设计课程，更有很多像 *Touchpoint* 杂志这样优秀的资源，所以我就开始希望能够在中国去推服务设计。

我们做的最早的一个项目是与中国电信的合作，那个项目是我们第一个服务设计试点的项目，当时媒体也有报道。后来真正比较深度的服务设计项目是凯悦酒店，希尔顿的项目，他们总部在芝加哥，请我们在中国帮助他们去了解亚太区的商旅人士，为未来的凯悦酒店服务升级去提供战略。

Q: 您认为服务设计相较于其他传统设计学科有哪些新的突破呢？

A: 除了服务设计之外，几乎所有的设计，建筑设计、规划设计、服装设计、产品设计、交互设计，你能想到的所有的设计专业几乎都是有形的设计，只有服务

设计是去设计无形。但设计无形是不容易的，如何把无形的东西有形化地展示出来，如何用无形的东西去说清楚这个价值，如何设计无形，这个就是服务设计里面的挑战，也是有意思的地方，所以它突破传统了。有一本英文书叫 *Design invisible*，中文翻译过来就是《设计无形》，这本书能够说明服务设计的内涵。

Q: 国家现在大力鼓励服务业的发展，您是如何看待服务设计现在所拥有的时代机遇呢？在发展中又有哪些大的挑战呢？

A: 国内现在第三产业 GDP 已经超过总 GDP 的 50%，在大城市，像上海的静安区、长宁区，已经超过它 GDP 的 90%，像这种市中心的城区，它没有别的，只有服务业，所以服务业的关键词是服务，核心竞争力就是服务设计。

政府也发布政策说要鼓励建设中国第一批服务设计中心，这个肯定是一个时代机遇。而且我相信这种服务设计中心将来肯定在各个行业都会有一些示范企业或示范中心，比如说聚焦于金融服务研究和发展的服务设计中心。我为北京大兴机场讲过课，他们办了一个机场建设和发展论坛，我就给他们讲软性的竞争力怎么做，如何创造更好的旅客体验，怎样使机场的效率更高，通过服务设计减少一些不必要的环节，或者是创造出一些瞬间服务亮点，这些都是可以设计的。金融、交通、公共服务、地产、医院、教育这些都是服务业，都有大的发展机遇。

我觉得服务设计最大的挑战就是没人。国内高校没有这方面的人才培养，或者说是学的人非常少；海归的服务设计硕士回来之后，他们在企业里担任的职位不够高，他们只能从比较基础的岗位开始干，是很难去影响战略设计的，所以服务设计最大的挑战就是人才匮乏，一个行业要想发展起来，一定是有人才做保障才能够发展的。

Q: 国家也十分重视服务设计人才的培养，您作为积极的响应者也在致力于"中国服务设计人才资质体系"的建设，您认为一个好的服务设计师应该具备哪些条件呢？

A: 我在干"人才资质体系"这个事情，就是因为有人才困境，我才想干这件事情。我认为这个事情的切入点不应该从高校出发，而应该从产业出发。在美术设计院校开一门服务设计课程，把学生培养成具备服务设计能力的设计师，有这方向的课程非常好。但是要想拯救行业，想改变行业人才匮乏这样一个困境，只有把行业的资深人士培养成服务设计师，他们在足够了解行业的基础上，再具备服务设计能力、服务设计思维，才能真正快速地解决行业人才少这个问题。因为基层服务设计师处在低职位，他们的影响力是不够的，他没有接触预算和接触决策的机会，想要去改变，一定是把企业的一把手或者是高管变成服务设计的从业者。

所以服务设计是一种设计思维，不是专门的职位，企业内部有具备服务设计思维的人，他可能并不担任服务设计岗，他可能是一个工程师，也可能是一个程序员，甚至可能是一个客户管理人员，这些人都可以去获得服务设计师资质的认证，然后去兼职，再由他们主动发起一些工作坊，在内部去推动服务设计思维的，或做其他能够推广服务设计的事情。具备服务设计思维的人职位越高，影响面就越大，这样才能把一个组织变成一个具备服务设计思维的组织，让服务设计渗透到企业的方方面面。这个才是我认为我真正应该干的事情。

一个好的服务设计师应该具备的条件有：好奇心、同理心、洞察力、视觉化能力、聚焦、打散以及拆解问题的能力。除此之外，还要有领导力、协调能力，推动工作坊的能力。另外，对于战略的理解力以及管理能力等这些都是需要的。因为做好并落地一个真正的服务设计，其实与设计管理也是非常有关的，因为服务设计是一个顶层设计，是一种战略思维，要把服务设计做好、落地的话，就会涉及要去将其他设计学科的工作的整合和落地。复杂性的项目要想落地，就一定需要去做很多的协

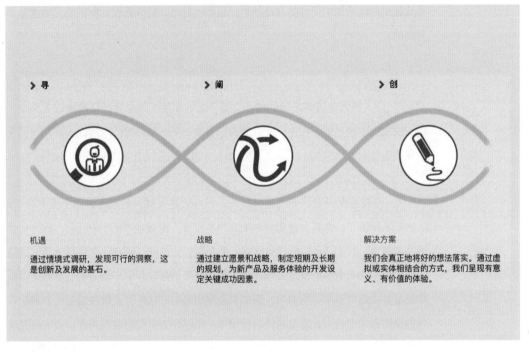

> 寻　　　　　　　　> 阐　　　　　　　　> 创

机遇

通过情境式调研，发现可行的洞察，这是创新及发展的基石。

战略

通过建立愿景和战略，制定短期及长期的规划，为新产品及服务体验的开发设定关键成功因素。

解决方案

我们会真正地将好的想法落实。通过虚拟或实体相结合的方式，我们呈现有意义、有价值的体验。

桥中的设计方法

调工作。把做品牌的、做产品的、做交互的、做空间的集成起来，变成一个合力，变成让用户能感知的更好的或是新型的服务。总之，对服务设计师的能力要求是非常高的。

Q: 以人为本是服务设计的核心立场，您的实践中也在处处体现着以人为本，我们这次的主题是关于民生，所以想请您分享一下，您是如何理解以人为本与民生的关系呢？

A: 在我看来一切行业都是人对人，行业就是人对人的服务，这个业务是 To C 的就不用讲了，你要向他卖货对吧，但是很多人说我是 To B 的行业，我为什么要去理解人。其实 To B 的行业也好，公共服务业也好，所有的这些行业最终都是人，比如说我卖卡车给货运公司，但是最后服务的是谁？卡车最终的使用者是谁？你还是要去研究卡车司机对吧？假如说是集团采购的软件，卖软件给公司，最后软件的使用者依旧是人，还是软件的使用者。所以要去研究利益相关者，要去研究决策者，采购者和使用者往往是分离的，决策者又是分离的，因此 To B 的业务要去考虑的人的需求会更多样一些。

一切行业都是对人真正的理解，尤其是他没有告诉你需求，你要能洞察到，然后能走在他前面去和他一起设计，而不是只是为他设计。其实现在人的创造力已经非常强了，人人都是设计师，在设计过程当中需要把这种底层的东西挖掘出来，成为项目创造力的一部分。设计师不能自己去自顾自地做完了之后去给人家说，这是给你的解决方案。你怎么知道人家要这个呢？所以其实我们以前是叫"给人设计"，在未来其实是"和人一起设计"。

Q：您在参与商业项目时是如何思考以人为本的呢，可以分享一下您过去参与具体项目时的思考吗？

A：商业项目如何思考以人为本，其实是一样的。像凯悦酒店这样的企业，所有的这些商业项目，我们都是要去研究使用者它的利益相关者，这是我们一切商业项目的起点。越是优秀的企业，越注重以人为本，像星巴克会请我们去做研究，给我们时间和空间去做，我们需要去真正地理解他的客户都在想什么，如何去取悦95后、00后的客户。这时就要与他们在一起，不只是要去做访谈，而是要沉浸式地跟他们在一起，才能够了解他们，洞察到他们的需求。

Q：您如何看待服务设计中的公共性和商业性？在实践的过程中是如何权衡的。

A：我有一个印象深刻的项目是在杭州做的"十里芳菲"项目，这个项目是在西溪湿地里面。在杭州这样一个车水马龙、交通方便的城市，突然间到了一个地方，连自行车都骑不进去，只有开船才能进去。西溪湿地的森林保护区、国家湿地公园很美，但是实际上它有非常先天的劣势。

在那里能做一个什么商业项目呢？开饭店没有人去吃，因为进去特别麻烦更不方便停车，所以要变成一个旅游目的地。那作为一个目的地怎样才能够吸引人呢？要开什么样的业态？村子里老房子不让多加盖房子，需要保持那几个岛上房子原有的一些形态。做民宿的话，其实就这么几间房，而且改造起来成本很高，这些房子三五年都没有人住，藤蔓植物疯长，收拾这样的几个岛，其实代价是很大的。而且就这么几间房，如果做民宿，那么它房屋出租营收的想象力是有天花板的。

十里芳菲的创始人在拿到地的第一个星期就找到我，我们一起用服务设计去做顶层战略，去思考如何创新业态。其实他这里除了可以卖民宿卖房间外，还可以卖服务。那么卖什么服务呢？我们想到比如说商学院、一些大公司可以到这里来团建，我们可以为他们做活动策划的服务；这里有水很美，还可以做水上婚礼，吸引人们到这里来结婚，是很有仪式感的，所以我们可以做整个婚礼策划的服务，人们在这里结婚就要待几天，这些整个活动策划后来就成为十里芳菲非常有特色的东西。

　　有了提供婚礼策划服务这样的一个想法之后，就需要有一些在物理形态上的改变。过去设计一个空间，要请酒店设计师或者民宿的设计师，但他们对于空间的设计有可能只是去做装饰性的，但是如果去想这里要提供婚礼服务，那么需要一个什么样的空间呢？它需要一个可能是叫"单身终结者"的房间，然后二十个或者十来个伙伴要在这里搞疯狂的派对，会需要一个特别大的客厅，说不定还需要一个特别大的浴缸。传统做空间设计的人是不会去想这些问题的，所以需要先想服务内容，再去想空间表现形态的可能性。所以这样设计的话，就需要先把人在里面的活动以及对应的盈利点先想清楚，而不是思考空间该怎么设计得更美，这就叫以人为本。

　　商业性肯定是要考虑的，但是我们也会去考虑另外一个方向，那就是社会意义，作为设计师，你不只是一个商业打手，不能只考虑如何帮他们赚钱，还要去考虑社会责任。在每个项目当中我们都会同时考虑这些的，只去出主意帮助企业在商业上取得短暂的成功，我们是不做的。

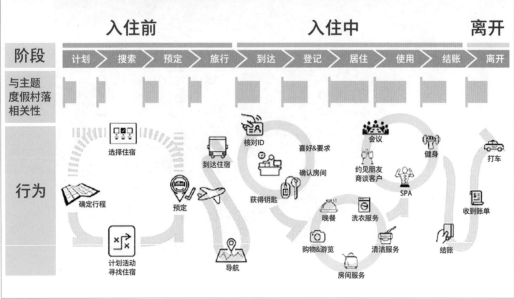

阶段	入住前				入住中					离开
	计划	搜索	预定	旅行	到达	登记	居住	使用	结账	离开

与主题
度假村落
相关性

行为

选择住宿

确定行程

计划活动
寻找住宿

到达住宿

预定

导航

核对ID

喜好&要求

确认房间

获得钥匙

晚餐

购物&游览

房间服务

会议

约见朋友
商谈客户

SPA

洗衣服务

清洁服务

健身

收到账单

结账

打车

上｜十里芳菲项目开发阶段头脑风暴现场
下｜十里芳菲项目设计过程的用户旅行图

运营中的十里芳菲实景图

Q: 最后，您可以分享一下您的设计价值观和对未来服务设计的展望吗？

A: 我觉得我的设计价值观其实已经讲了，就是"商业和社会并重"，还有就是"人人都是服务设计师"。设计能力不会是我们独有的，我们科班出身学过设计的人就是一个好服务设计师，不见得。

我身边有很多企业的CEO，他们的洞察力，他们的创造力比我们学设计的人还要厉害，所以其实人人都是创造下一个时代、下一个产业机会的人，所以人人都是设计师。我们设计师的核心竞争力已经从设计本身变成了才能，其他人也能够想出优秀的想法，并且能把这些想法落地。我希望未来在我们中国的各个行业里面都能够推行服务设计，就像所有人都要去学管理、学营销一样，我也希望服务设计未来成为CEO高度重视的一个领域，他们愿意在这里面去投入资源，去发展这个行业，这是我希望看到的，这也是我为什么去发起服务设计人才资质评定这件事的原因。

我这边认证的人基本上都是企业高管，所以我觉得这是我能够为这个行业带来的独有的东西。我可能在学术上无法跟很多的教授相比，但是我能够去影响中国一批头部企业的高管，即拥有10年以上工作经验的人，未来由他们来推动这个行业。因为让这些能够在企业里获得高预算支持和高话语权的人来推动，带来的效果是不一样的。

我们最近在做一个地产公司的项目，那个公司在我们的推动之下，把服务设计定为了公司今年的战略重点，由总裁亲自抓。他们请我们去参加他们公司的高层管理大会，总裁把他们所有的跨部门的高层全部拉到一个会议室中上课，然后请我们作为老师来给他们上课。所有的高层都要去做用户洞察和客户旅程，然后在客户旅程当中去寻找创新机会，把服务设计变成了他们高层班子的任务，让他们去做作业，让我们来检查，做得不好的还会被总裁骂。

黄蔚正在与企业联合召开的共创工作坊中进行授课

　　在这种场景下，服务设计就不是过去甲方要我们出个解决方案，甲方还经常说解决方案不好，现在我们乙方已经变成了他的一个外部智囊团，变成了一个导师，所以这就不一样了。而这正是我们独特的价值，我们能够让商业领域内的这些头部企业的高管跟随我们，或者是使用我们所教的东西去帮助到他们企业来实现增长。这就是我对服务设计未来的展望。

案例 1

防疫网站 PANDAID

太刀川英辅

2020 年，针对新冠肺炎疫情，被称为"日本社会设计先驱"的 NOSIGNER 设计事务所创始人太刀川英辅及其团队创建了可共同编辑的防疫网站——PANDAID。网站的标识类似一个路标，体现了希望疫情停止的愿望，同时用三个箭头体现团结一心在抗疫中的重要性。

PANDAID 网站由志愿者共同编辑，其中包括医生、编辑等，有超过 100 名志愿者参与了这个项目，每个人都贡献了自己的专业知识，编辑重点是以容易理解和执行的方式提供科学建议。除此之外，PANDAID 网站还展示了各种实用的防疫信息，包括病毒知识、卫生习惯及饮食建议等，并使用了 6 种语言。插图与文字的组合方式增强了易读性；富有趣味的设计，在传递防疫信息的同时缓解人们不安的情绪。

目前 PANDAID 网站已成为日本宣传疫情相关信息的重要网站之一。网站上设计的宣传海报已在社交媒体上被超过 1 万人分享，并且催生了一场利用设计的力量抗击疫情的联合运动。

PANDAID 防疫网站

案例 2

cprCUBE——便携式心肺复苏急救培训设备

韩国 I.M.LAB

cprCUBE 是一种便携式心肺复苏急救培训设备，用于心肺复苏的学习实践，且不需要借助人体模型。这个红色的立方体由专门开发的聚氨酯泡沫制成，其弹性与人类的肋骨一致。在情景卡的帮助下，使用者被引导着经历心肺复苏的不同阶段，并通过灯光和声音收到关于是否对胸部施加了足够压力的直接反馈。

第三方评价：

cprCUBE 使心肺复苏训练可以随时随地进行，它提供了真实的、多感官的用户体验。

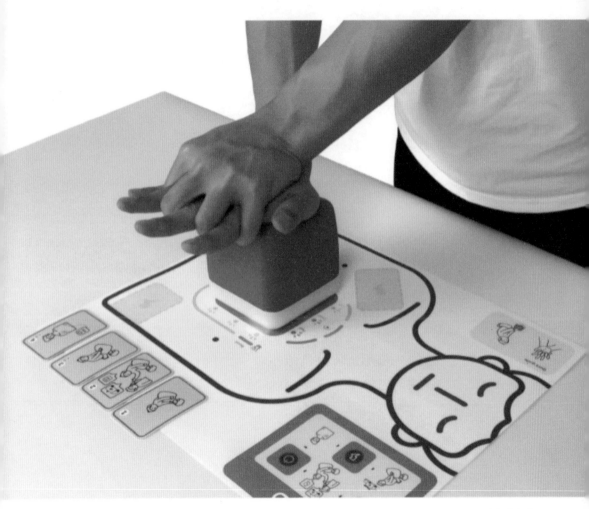

通过 cprCUBE 学习心肺复苏急救

案例 3

SOLAR MEDIA——太阳能灯包装设计

潘虎包装设计实验室

SOLAR MEDIA 是一款关于太阳能灯包装设计的作品，荣获 2021 Core77 设计奖，这款作品主要面向非洲地区，在通过太阳能灯解决当地落后地区照明问题的同时，也实现太阳能灯包装盒的可循环及再利用。

太阳能灯外包装设计思路：通过紧凑的结构，使商品包装在完成商品保护的功能之后还可以简单加工组合成为"衣柜"，供人们日常使用，外观方面在加强信息可视化的同时增加了人文关怀和希望。

SOLAR MEDIA 的拆解与组装

后记

叶婉纯　　蒲海珊　　陈蓉蓉　　冯冰　|　编委会成员

　　最近二三十年，对公共生活的关注日益高涨，设计、建筑、城市规划都在竭尽学科所能为提高公众生活质量做出探索。本书脱胎于 2020 年北京设计周的主论坛"民生之维"，编辑的过程也是我们不断尝试、不断学习的过程。我们试图从多个维度探讨这个伟大的时代背景下的设计所为和设计可为，同时也向所有时代的参与者发出倡议。

　　本书所选的 14 篇文章依照内容和作者身份分为三个部分，即"学界行动""产业行动"和"设计行动"。这样的安排也是对设计师身份的反思，以及对设计在社会格局中的视角与价值的探讨。我们认为，不同背景、不同身份的设计工作者对公共生活与社会发展都有各自的理解，并且都在发挥个人所长为改善社会民生做出尝试。正是这些智慧的一次次汇聚与碰撞，才为教育、产业、专业以及社会发展明晰了前进的方向。

　　书中的设计案例筛选自各类设计奖项最近三年入围和最后评选出的百余个设计项目，囿于书籍的篇幅，我们仅在每个部分收录了部分代表性的设计项目。相较于文章大多展示国内的设计行动，案例的选择有意以国外的设计项目为主，以期提

供更全面的国际视野。在认真了解每一个设计案例的出发点与解决方案的过程中，我们既惊讶于设计师见微知著的洞察力，也赞叹于设计无与伦比的创造力。我们相信，设计始终葆有以人为本的初心，背负着公众对美好生活的向往，并且为了实现这一期待从未停下探索的脚步。

设计一直在探索自身的边界，也一直在寻找自身在社会发展中的位置。现在的设计不再只与视觉和造型相关，而是更系统、更具研究性、更有驱动力。在推动城市高质量发展的进程中，任何行动都不能轻易脱离公共生活的诉求与希冀，这其中，设计任重而道远。这本书只是这条路途上的一块小小的砖石，但同时也是一个号召：希望设计工作者用心钻研、大胆尝试、勇于突破边界，为追求更美好的生活贡献力量！

最后感谢编辑过程中所有专家学者的耐心配合，感谢机械工业出版社的协调与付出！同时也向书中涉及的所有设计师与学者表示敬意！正是始终存在这样一批心存民生与社会的设计工作者，才能洞察人民日益增长的美好生活需要，推动社会的良性发展。

2021 年 12 月于中央美术学院 518 工作室

北京国际设计周主论坛组织机构

主办机构

北京国际设计周组委会

指导单位

中国工业设计协会

世界设计周城市网络联盟

中央美术学院设计学院

承办机构

北京工业设计促进会

协办机构

国家大剧院

数库（北京）科技有限公司

北京 DRC 工业设计创意产业基地

北京科意文创企业管理有限公司

合作机构

光华设计基金会　　　　　　　　北京市海淀区学院路街道

中国绿发会良食基金　　　　　　苏州市姑苏区平江街道

中国慢食协会大中华区分会　　　北京清华同衡规划设计研究院城市更新所

亚洲设计管理协会　　　　　　　亚洲设计管理论坛

苏州国际设计周